Portrait of Arthur Tress. Brooklyn, New York, 1958
© Iris Korenman

Cet ouvrage est publié en collaboration
avec la Galerie du Château d'Eau de Toulouse
à l'occasion de l'exposition *Arthur Tress*
présentée du 28 juin au 8 septembre 2013

Le Château d'Eau

TRANSRÉALITÉS

ARTHUR TRESS

contrejour

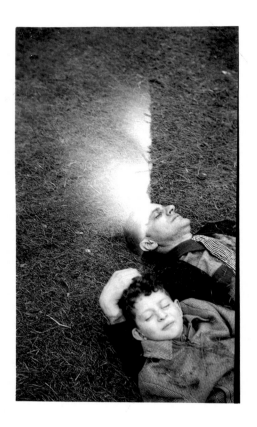

J'ai toujours eu une relation étrange avec mon père.
Étant homosexuel, j'étais assez attiré par lui et, entre ses divorces (il s'est remarié trois fois),
j'aimais m'occuper de lui : lui faire la cuisine, le ménage, et plus généralement tenir le rôle d'épouse.
Il avait une personnalité très séduisante et, même après la vingtaine,
quand il m'accompagnait en voiture à la fac je posais la tête sur ses genoux
et il me caressait les cheveux comme un enfant.

———

I always had an unusual relationship with my father. Being a homosexual I was always attracted to
him and between his divorces (he remarried 3 times) I enjoyed taking care of him-cooking, doing the
house cleaning and in general playing his wife. He had a very seductive personality and even in my
early twenties, when he was driving me up to my university I could lay my head in his
lap and he would stroke my hair as if I was a child.

Arthur Tress Transréalités
Claude Nori

En introduisant une bonne part de fiction dans ce qui normalement ne devait être qu'un point de vue documentaire, Arthur Tress a opéré une subversion dans le reportage en adoptant immédiatement une vision radicale qui rompait avec la « street photographie » conventionnelle de l'époque alors que l'Amérique était en pleine agitation politique et raciale.

À l'âge de douze ans, dès ses premières photographies réalisées autour de chez lui en 1952, dans la banlieue chic de New York ou plus tard à Brighton Beach près de Coney Island puis à Brooklyn, son alphabet visuel se met rapidement en place, porté par un esprit tumultueux et une imagination débordante. Le fantastique fait partie de son environnement comme ce fut le cas pour le jeune Federico Fellini errant à la périphérie de Rome, en proie à des pulsions sexuelles que l'opulente Gradisca, prostituée au grand cœur et aux gros seins, se chargeait d'assouvir dans quelques illusoires baraques en bois. De facture néoréaliste, néanmoins basées sur des histoires sentimentales, les premières photographies d'Arthur Tress témoignent de la condition humaine. Elles jouent sur la sensibilité et les émotions des spectateurs comme chez Vittorio de Sica dans son film *Le voleur de bicyclette* ou encore davantage à *Sciuscià*, l'histoire d'un petit cireur de chaussures dans les rues de Naples ou au film *Miracle à Milan* empreint de ce merveilleux dû au scénario de Cesare Zavattini dans lequel la scène d'un bébé naissant dans un chou marqua Arthur.

Les châteaux abandonnés, l'ambiance surréaliste et cauchemardesque du parc d'attractions déglingué de Coney Island, les grimaces figées des clowns en plastique, le train fantôme et les montagnes russes désertées, le jardin botanique et les livres illustrés à la bibliothèque de Brooklyn, tout cela vient enflammer naturellement son univers enfiévré de jeune garçon à part, n'aimant ni le sport ni les loisirs populaires partagés avec ses camarades. Ces images étranges et surréalistes demeureront toujours présentes en filigrane dans son œuvre. En dix ans de pratique, il passa du 35 mm au format carré qu'il adopta définitivement et n'hésita pas à expérimenter les extrêmes.

À partir de 1962, son diplôme en main et un Rolleiflex en bandoulière son père lui offrit la possibilité financière de voyager en Europe, Egypte, Mexique Inde, Japon et Afrique afin d'éviter la guerre du Vietnam. Le voilà parti pendant six ans pour un road movie autour du monde à faire pâlir d'envie les fans de la beat génération, libre, ivre d'errance et de rencontres. En se frottant aux différentes cultures, aux peuples et aux rituels, son approche s'affirmait, redoublée par son attirance à la fois esthétique et compassionnelle pour les enfants, les adolescents, les jeunes gens, les couples, qu'il serrait au plus près pour capter leur regard afin d'y chercher une connivence, une réaction épidermique. Il cadrait, isolant dans la foule vénitienne un jeune garçon au visage perdu, une large main d'homme pressé sur sa poitrine, sans doute celle de son père, un garçon qui lui ressemblait étrangement et le fixait intensément avec curiosité et bienveillance.

C'est en revenant aux Etats-Unis en 1969, qu'il reçut ses premières commandes. L'une consistait à photographier l'extrême pauvreté des travailleurs de l'Appalachia pour le compte de la VISTA, une organisation sur le modèle de la Farm security Administration. La municipalité de New-York lui permit, à travers les ponts, les passerelles, les escaliers et certaines formes architecturales devenues mythiques pour lui, de traquer la solitude de l'homme, les contrastes saisissants de l'existence. Son

œuvre y gagna et affirma-t-il, elle tendit à aller de l'anedocte vers l'archétype. Alors qu'il préconisait un « réalisme magique », il chercha peu à peu à intervenir sur les événements lors de la prise de vues, à se livrer à des improvisations, à mettre en scène ses modèles avec des objets trouvés sur place, loin de l'attitude aristocratique d'un Cartier-Bresson qui ne faisait que passer mais dont les photographies sur le vif le fascinaient. Il voulait bien devenir collectionneur de rêves, mais pas voleur d'images !

La série *The Dream Collector* qui fit l'objet d'un premier livre publié en 1972, découle de cette volonté de théâtralité improvisée, construite à partir d'un bric-à-brac d'obsessions, de fantasmes et d'interdits. En se faisant le passeur des rêves enfantins, Arthur Tress prolongea un peu son adolescence, mais surtout il composa dans le viseur des images inquiétantes tenues par une énorme rigueur formelle, elle-même aiguisée par des années de pratique photographique lors de ses voyages ethnographiques. Un accessoire, un objet détourné, une ombre ou une position inhabituelle instaurent une étrangeté, un certain malaise. Les enfants y sont en prise aux pires situations, saisis dans des moments de panique intense, confrontés à des éléments extérieurs hostiles qui s'apprêtent à déferler sur eux.

Dans *Shadow,* livre publié en 1975, il se prête lui-même au jeu, rentre dans l'image par le biais de son ombre qui, affirme-t-il, est la première image originelle. Il continue cette session avec *Theater of the Mind,* un opus divisé en chapitres que Duane Michals dans sa préface décrit comme un vaudeville photographique, drôle et triste avant de terminer cette quête par la série *Face en Face* où il met en scène ses fantasmes homosexuels.

À cette même époque, il réalise une série de portraits de femmes, des scènettes qu'on croirait sorties des soaps opéras de l'époque mais avec beaucoup de retenue et de bienvaillance. Par la suite comme bon nombre de grands photographes soucieux de ne pas mimer l'énergie et l'étincelle vitales de leurs débuts, il entame une reconversion. Aspirant à recréer un monde à sa mesure, il s'éloigne peu à peu du face à face permanent que lui imposaient ses prises de vues avec les gens. Il expérimente un long moment la couleur pour photographier les installations d'un hôpital abandonné sur Welfare Island au large de New York, peignant lui-même les anciens lits à étriers et appareils de rééducation avec des couleurs vives. Puis tout près de chez lui en Californie dans les années 2000, il revient au noir et blanc, prend une distance esthétique pour mieux s'attacher aux mouvements, à la gestuelle et à la grâce des skateurs lancés à pleine vitesse dans les rampes et les courbes des skateparks.

Actuellement plongé dans ses archives (un demi-million d'images), il élabore des livres-objets qui sont pour lui un espace de création d'une grande liberté.

Son approche radicale de l'acte photographique en rupture avec tout ce qui se faisait auparavant fascine les nouvelles générations de photographes, de plus en plus immobilisés dans l'angoisse du « tout possible » numérique. Les jeunes photographes ont soif de découvrir dans l'histoire de la photographie des auteurs singuliers, ayant assumé leurs obsessions, et qui ne craignaient pas de s'engager corps et âmes dans leurs histoires. L'œuvre d'Arthur Tress est une sorte de revanche sur les écrans, les images illusoires, l'impuissance existentielle, la peur panique des autres. Elle indique la voie d'une certaine rédemption.

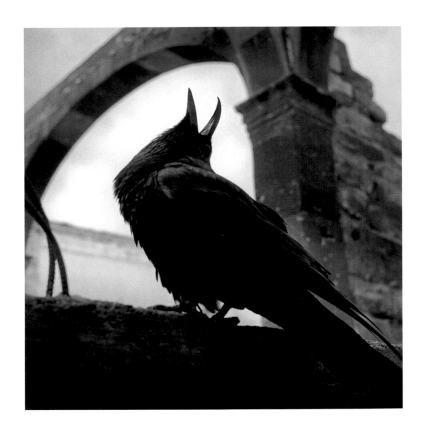

Raven, San Miguel de Allende. Mexico, 1964

Arthur Tress Transréalités
Claude Nori

By introducing a significant fictional dimension into what was initially intended to be a purely documentary project, Arthur Tress subverted the reportage form by immediately embracing a radical vision that broke with conventional street photography of the day while America was in a period of political and racial foment.

Arthur Tress's visual alphabet began to emerge in his earliest photographs, taken in 1952 when he was twelve in his upmarket New York suburban neighbourhood, and later at Brighton Beach, near Coney Island, and then Brooklyn. It was born from his sensitive mind and richly inventive imagination. The fantastic was part of his daily experience, as it was for the young Federico Fellini exploring the outskirts of Rome, succumbing to sexual urges in the arms of the large-breasted, kind-hearted prostitute Gradisca in a series of ramshackle wooden huts. Arthur Tress's earliest photographs, neo-realist in style yet based on tales of romance, reflect the human condition. They play on the audience's sensibilities and emotions, just like Vittorio de Sica's *Bicycle Thieves*, *Sciuscià*, the tale of little shoe-shine boys in the streets of Naples, and *Miracle in Milan*, which owes much of its fantastical atmosphere to Cesare Zavattini's screenplay; the scene where a baby is found in a cabbage patch had a profound impact on Tress.

Abandoned castles, the surreal, nightmarish atmosphere of the shabby old Coney Island amusement park, the frozen grins of plastic clowns, the ghost train and deserted roller-coasters, the botanical gardens and illustrated books at the Brooklyn library all fed into his feverish imaginings as an isolated little boy who disliked sport and other pastimes popular among his peers. Such strange, surrealist images were to remain a constant, if discreet, presence in his work

Over the following ten years, he moved on from 35 mm film to the square format, making it his own and pushing the format to the limits.

In 1962, after graduation, his father offered to pay for him to travel to Europe, Egypt, Mexico, India, Japan, and Africa, Rolleiflex in hand, to escape being called up to serve in Vietnam. He spent six years on the road, starring in his own road movie on a trip that would have turned any fan of the beat generation green with envy. As he discovered other cultures, other peoples, other rituals, his approach grew in confidence, as did his aesthetic and compassionate attraction to children, teenagers, young people, and couples, closing in tight on them to capture their gaze, seeking a shared moment, an instinctive reaction. In a crowd in Venice he sought out a young boy with a lost gaze, a large man's hand pressed to his chest – doubtless his father's. The young boy looked uncannily like him, staring intensely at him with curious, kindly eyes.

He was given his first commissions when he returned to the States in 1969. One was to record the extreme poverty of workers in Appalachia for VISTA, an organisation along the lines of the Farm Security Administration. The N. Y. State Arts Council commission led him to document the bridges, walkways, staircases, and other architectural forms that had mythical status for him, as a means of tracking the solitude of his fellow men and life's striking contrasts. His work gained in maturity, developing, he argued, from the merely anecdotal to the archetypical.

Although he made the case for magic realism, he gradually sought to influence the course of events during his shoots, experimenting with on-site improvisations, and staging his sitters with objects found in situ, far removed from the more aristocratic attitude of a photographer like Henri Cartier-Bresson, who only shot what he saw in passing, and whose work was an endless source of fascination for Tress. He was happy to collect dreams, but not to steal snapshots!

The series *The Dream Collector*, first published in book form in 1972, reflects Tress's experimentation with improvised theatricality, building on a jumble of obsessions, fantasies, and taboos. By taking on the mantle of an interpreter of childhood dreams, Tress not only prolonged his own adolescent self, but above all used his viewfinder to put together unsettling images of considerable precision of form, sharpened by years of photography during his travels, which heightened his ethnographic gaze. Accessories, objects used in unexpected ways, unusual shadows and positions create an uncanny atmosphere, even a certain malaise. The children are caught in terrible situations, snapped in moments of intense panic, facing hostile elements that are on the verge of swallowing them up.

In Shadow, published in 1975, Tress played a part in his own right, entering the image through the presence of his shadow, which, he argued, is the first original image. He continued on the same lines in *Theater of the Mind*, a work divided into chapters, described in Duane Michals's preface as photographic vaudeville, both funny and sad. He then completed his quest with *Facing up* which staged his own homosexual fantasies.

Around the same time, he produced a series of portraits of women, stagings that could have come straight from the soap operas of the day, though with considerable sobriety and generosity of spirit.

Over the following years, like many major photographers keen not to remain pinned down by the energy and vital spark of their early career, he took his work in a different direction. His ambition was to recreate a world to his own dimensions, gradually shifting away from the constant face-to-face encounters that his shots of people forced him into. He experimented the colour for a while, photographing the interiors of an abandoned hospital on Welfare Island, New York, painting the old beds with their stirrups and physiotherapy equipment himself in bright colours. He returned to black and white in the early years of the new century, taking an aesthetic step back to record the graceful, balletic poses of skaters hurtling headlong on the ramps of skate parks near his home in California.

He is currently revising his archives – some half a million pictures in all – to revisit his work with a view to creating books-as-objects that he sees as a creative space offering him considerable freedom.

Tress's radical approach to the act of photography, breaking fully with everything that went before is a source of fascination for new generations of photographers, who are ever more crippled with anguish at the thought of all the possibilities offered by digital technology. Young photographers are keen to discover atypical figures from the history of photography – artists who expressed their obsessions fully and who showed no hesitation in throwing themselves body and soul into their stories. His œuvre is a form of revenge on screens, illusory images, existential powerlessness, and the overwhelming fear of other people. It points the way to a certain form of redemption.

Les photographes de plein vent ont généralement la religion des données immédiates du réel. Prendre sur le vif les choses et les gens tels qu'ils se présentent dans leur naïve spontanéité. Le « coup de pouce » est un péché honteux qu'il convient de dissimuler de son mieux, de nier éperdument. De toute cette « morale » Arthur Tress se soucie comme d'une guigne. Il fait feu de tout bois avec une parfaite tranquilité d'âme, sortant des boutiques, des musées, des coulisses de théâtre — ou simplement de ses poches tous les accessoires dont sa photo a besoin, depuis le rat naturalisé jusqu'à la pipe tyrolienne en passant par l'ostensoir, la hallebarde ou la ceinture hernière. Avec tout autre que lui, une pareille désinvolture mènerait à l'effrondrement de l'image. On rierait, on hausserait les épaules. Avec lui, ça marche. Tout marche. Arthur Tress réunit toujours les conditions d'une complicité générale. Celle des personnes photographiées, celle des objets, celle des paysages, et la nôtre, par dessus le marché.

––––––––

Photographers usually worship what can be immediately gleaned from reality, capturing on the spot things and people in their innocent spontaneity. "embellishment" is a shameful sin that one hides as best one can or denies passionately. As far as this whole "moral code" goes, Arthur Tress couldn't give a damn. He fires on all cylinders with a completely clear conscience, gathering from stores, from museums, from behind the curtains of theater sets, or even from his own pocket, all that his photo requires, from the stuffed rat, to the Tyrolian pipe, to the monstrance, the halberd or the truss. With anyone else, such indifference would lead to the collapse of the image. People would laugh or shrug their shoulders. With him it works. Everything works.

Arthur Tress always brings together the necessary elements to get everything and everyone to enter into the ruse: from the people photographed, to the objects, to the scenery, and even to us. And he does so with uncommon mastery.

Michel Tournier, *Insolite Tress*, L'Œil Magazine, octobre 1974

En 1946, quand j'avais six ans, ma mère m'a emmené voir un spectacle de music-hall dans un cinéma qui programmait des numéros de cabaret entre chaque séance. Un homme et une femme apparaissaient sur la scène. Elle se tenait sur une estrade pendant que lui sortait des rouleaux de tissus et, à l'aide de ciseaux et d'épingles, lui confectionnait sur mesure toutes sortes de costumes improvisés, des robes de cocktail, des tenues de soirée, tout ça à partir de presque rien et en quelques secondes. J'étais ébloui, et c'est un souvenir qui ne m'a jamais quitté car cela a fini par devenir la technique fondamentale de ma propre approche créative : quelque chose qui jaillit spontanément de rien d'autre que les plus petites circonstances fortuites, un saut à peine « reconstitué » sur les terres poétiques de la fantaisie pure. C'est le monde dans lequel les enfants évoluent eux-mêmes quand ils jouent ou qu'ils rêvassent en secret, lorsqu'ils s'inventent de grands scénarios à partir de fragments de jouets cassés.

When I was a small child of six in 1946, my Mother took me to a vaudeville show in a movie theater where they had specialty acts between film showings. A man and women appeared on stage. She stood on a platform and he took bolts of cloth and with pins and scissors created all kinds of improvised costumes such as cocktail dresses and evening gowns all out of nothing in a few seconds but with the simplest elements. I was in small childhood awe and the memory has never left me as that was to become the fundamental technique of my own creative approach : something spontaneously born out of nothing but the minimal accidental circumstances that lightly 'reassembled' leap into the poetic lands of pure fantasy. It is the world that children understand in their own playtimes and private daydreams where they make vast scenarios out of broken bits of toys.

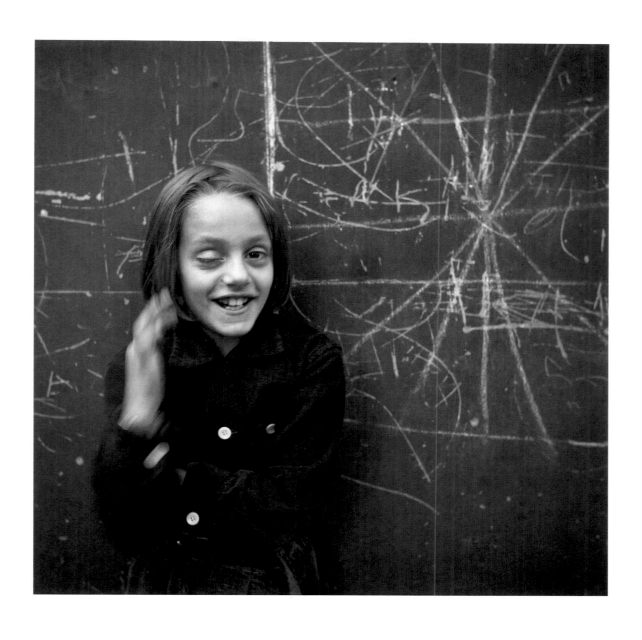

Ann in Chinatown. New York, 1958

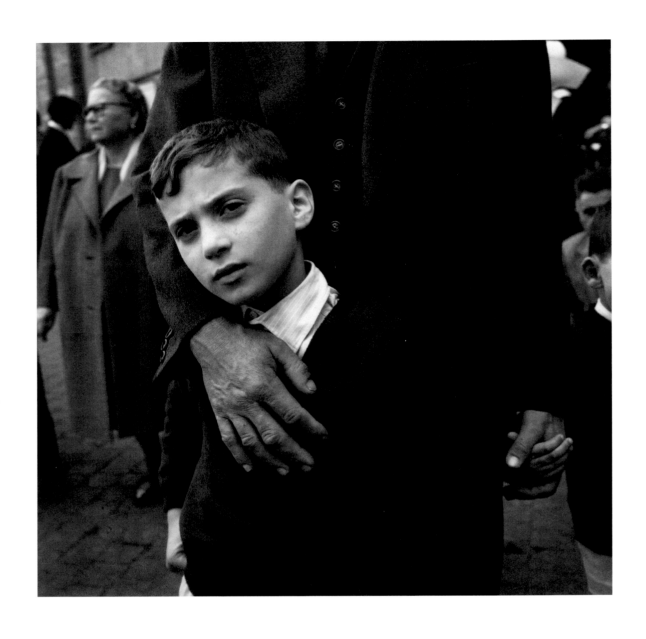

Father and Son. Venice, Italy 1963

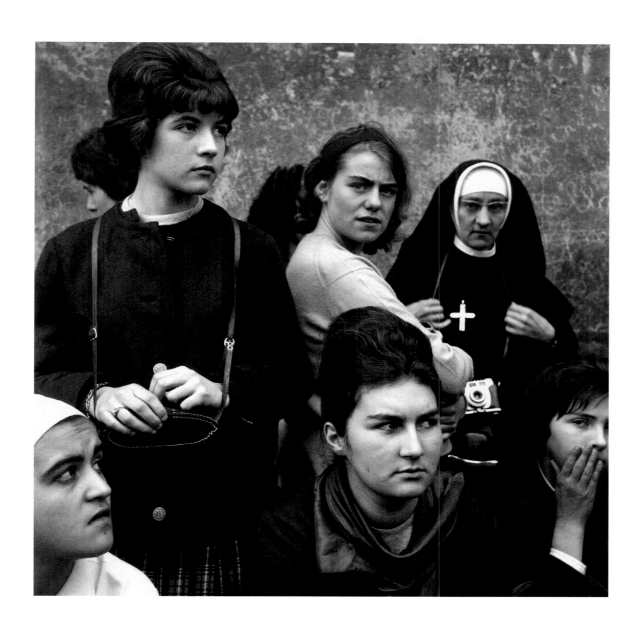

Crowd of Women. Venice, Italy 1963

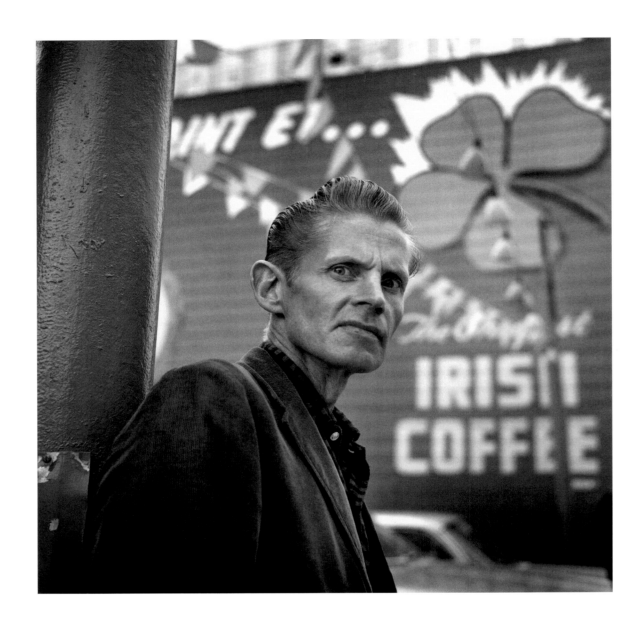

Civil Rights Demonstration Observer. San Francisco, 1964

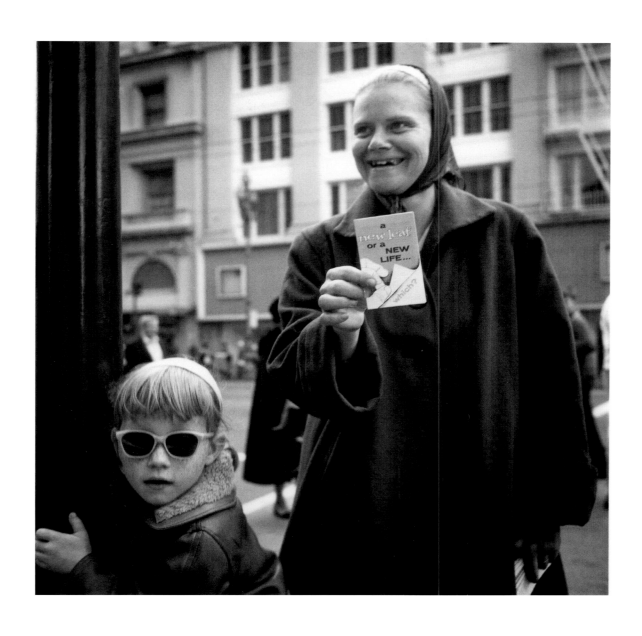

Evangelist and Daughter. San Francisco, 1964

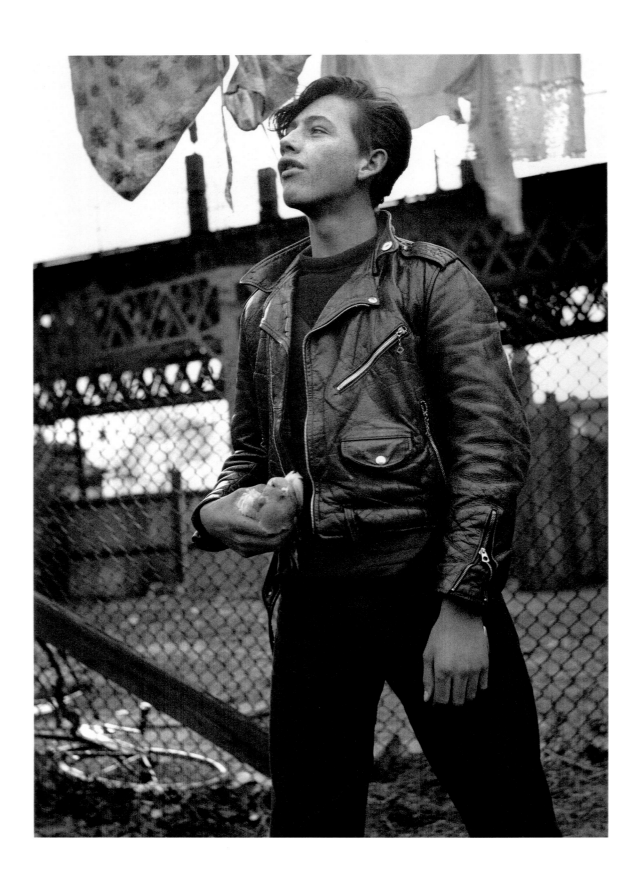

Teen with Pigeon. Brooklyn, New York 1957

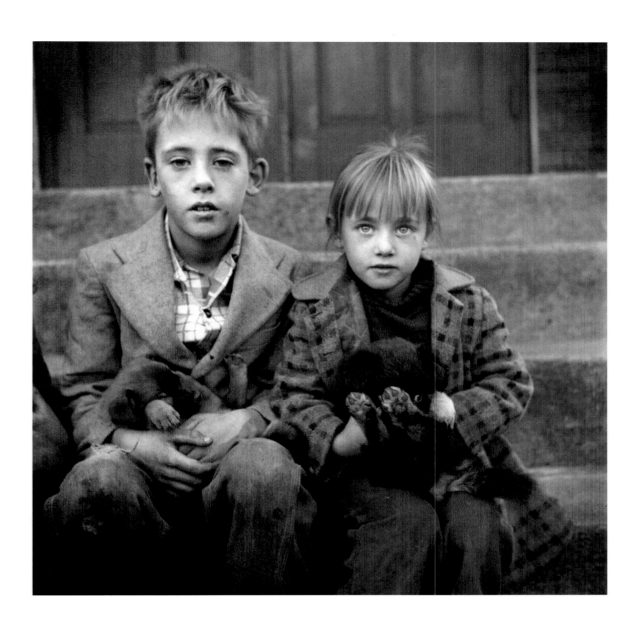

Two Children with Puppies. Coney Island, New York 1957

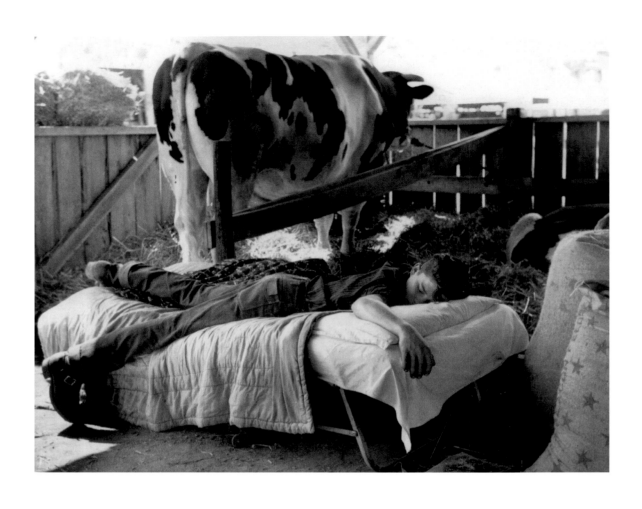

Young Farmer. Virginia State Fair, 1956

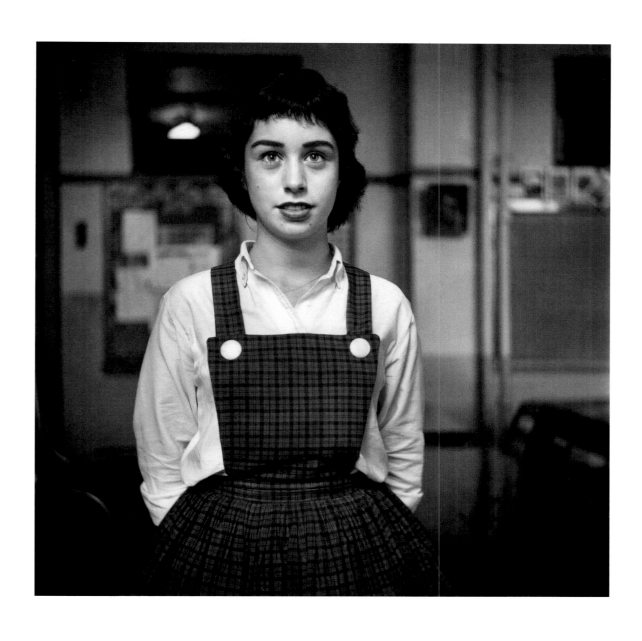

High School Teen Girl. Brooklyn, New York 1957

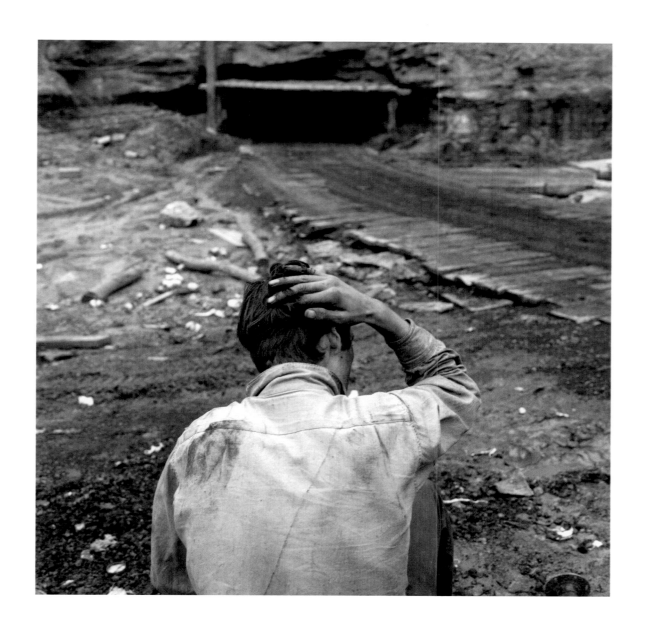

Coal Miner. Vicco, Kentucky, 1968

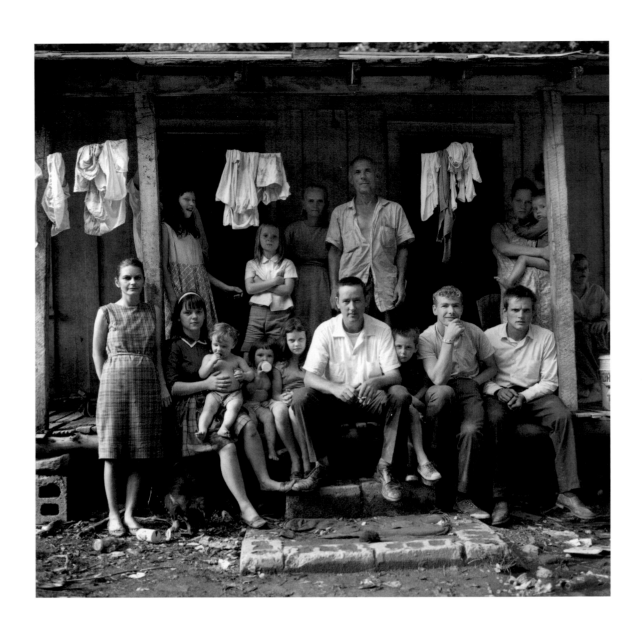

Family, Pikeville. Kentucky, 1968

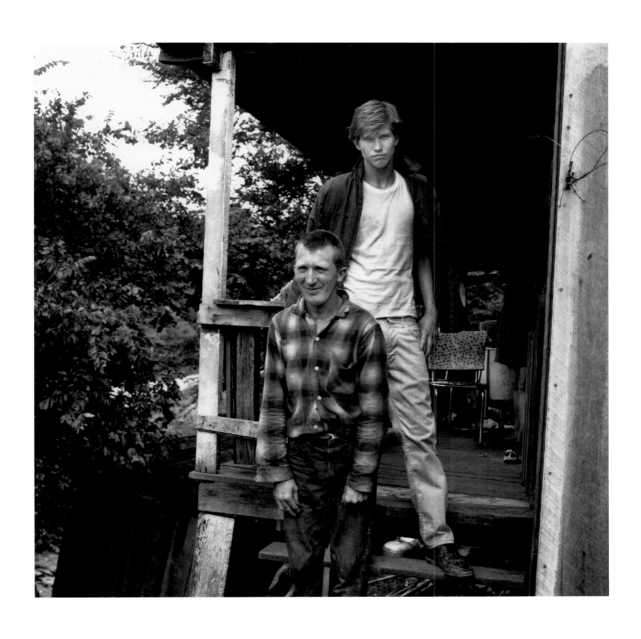

Two Brothers. Kentucky, 1968

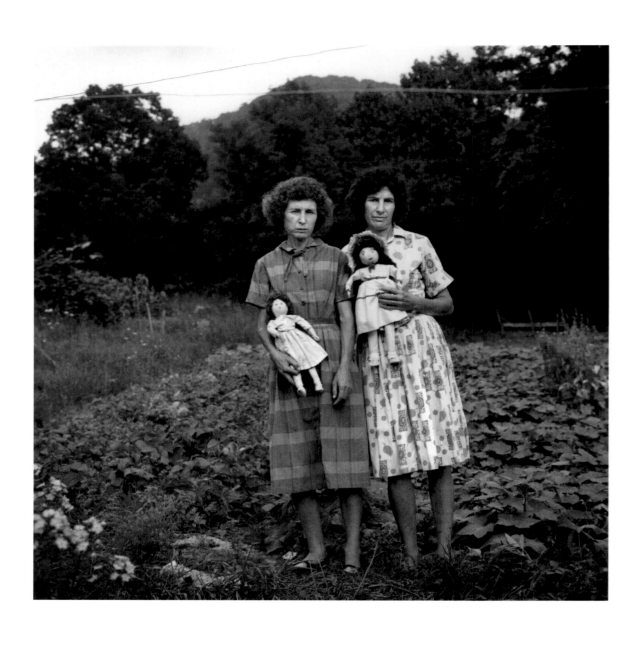

Doll Makers. Boone North Carolina, 1968

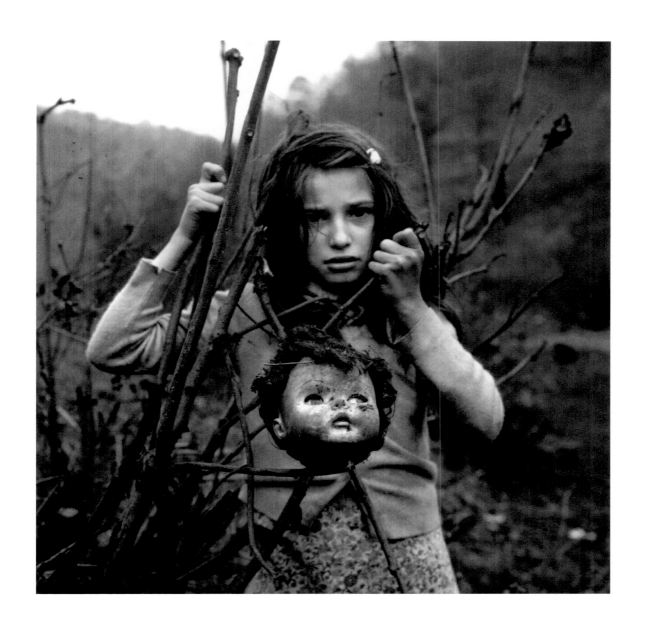

Girl with Doll's Head. West Virginia, 1968

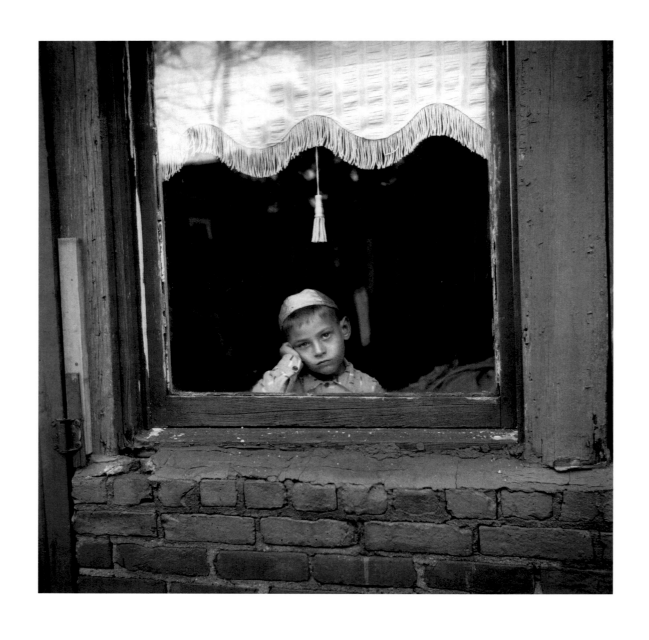

Jewish Child. Brighton Beach, New York 1957

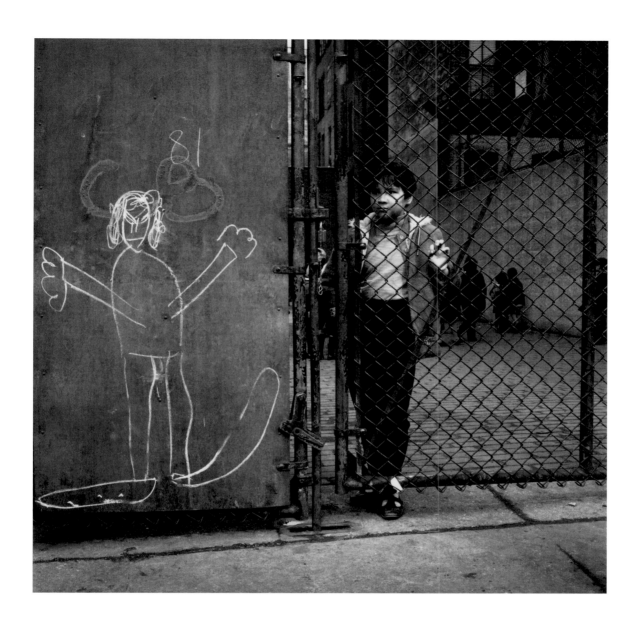

Public School, Hester Street. New York, 1968

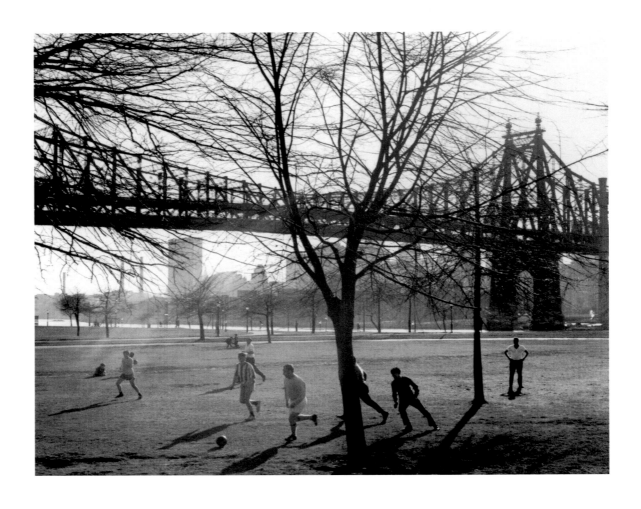

Soccer Players. Queens, New York 1968

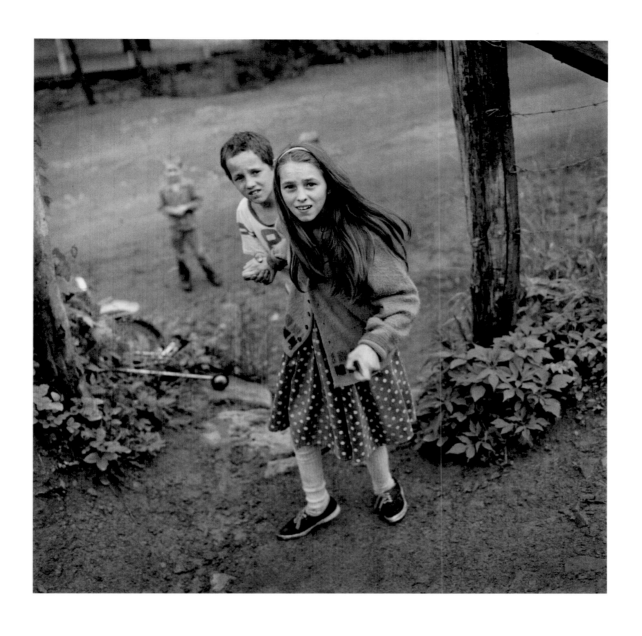

Brother and Sister. Pikeville, Kentucky 1968

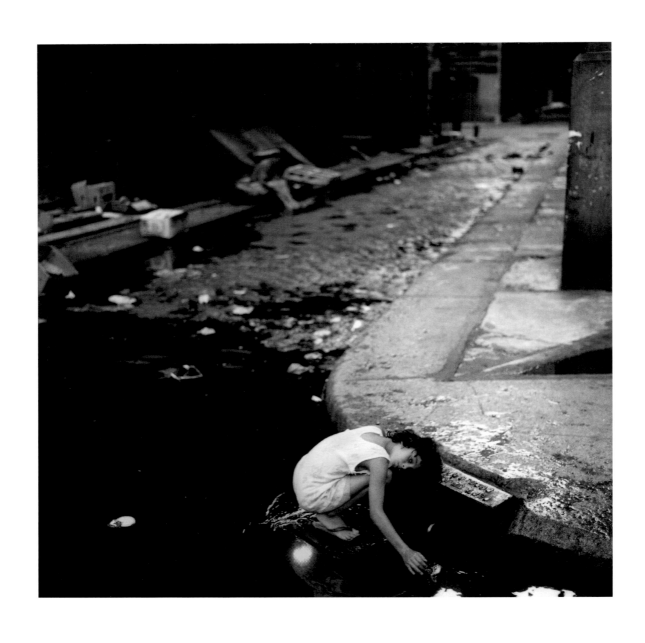

Small Girl Playing in Street. New York, 1969

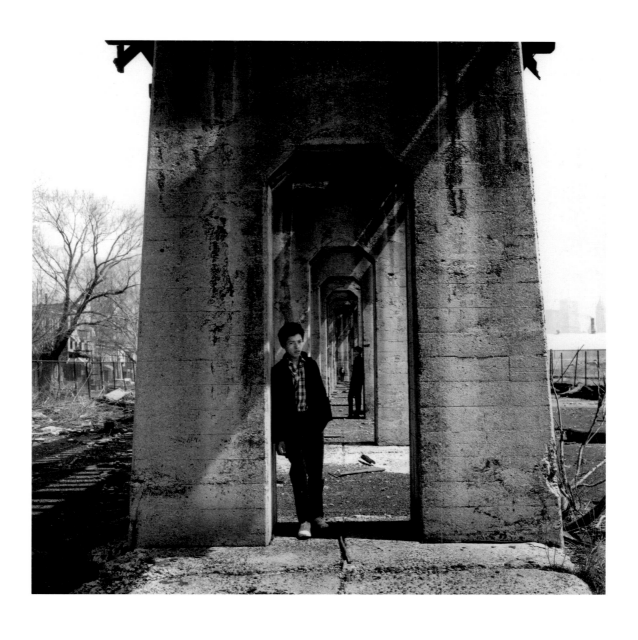

Boys Under an Aqueduct. Staten Island, New York 1969

Mon lycée se trouvait dans le quartier de Brighton Beach et de Coney Island et, bien que la photographie n'y soit pas enseignée, il avait une très bonne section artistique. Ma sœur m'avait offert un Rolleiflex et, à la morte-saison, je traînais après les cours dans les parcs d'attractions abandonnés et les manèges désaffectés, produisant des images très introverties et mélancoliques qui reflétaient peut-être ce que je ressentais en tant qu'adolescent à l'homosexualité naissante qui n'avait pas beaucoup d'amis.

Mes toutes premières photographies ont été prises alors que j'étais un adolescent solitaire errant dans les allées secrètes et les ruines désolées des parcs d'attractions de Coney Island. Elles étaient intrinsèquement surréalistes à cause du côté hanté du sujet en lui-même. Ensuite j'ai commencé à faire des photos documentaires plus objectives de groupes tribaux un peu partout dans le monde et de populations pauvres déchues de leurs droits sociaux aux États-Unis.

The school was in the neighborhood of Brighton Beach and Coney Island, and although photography was not taught, had an excellent art department. My sister gave me a Rolleicord camera as a present and I would wander around after school, shooting in the abandoned fun houses and desolate amusement parks off season with my camera, making very melancholy introverted photos that perhaps reflected how I felt as a dislocated incipient gay kid without many friends.

My earliest photography was done as a lonely teenager was in the back alleys and forlorn ruins of Coney Island amusement parks. They were inherently surreal by the haunted quality of the subject matter. Later I began doing more objective documentary style photography of tribal people around the world and disenfranchised poverty groups in the United States.

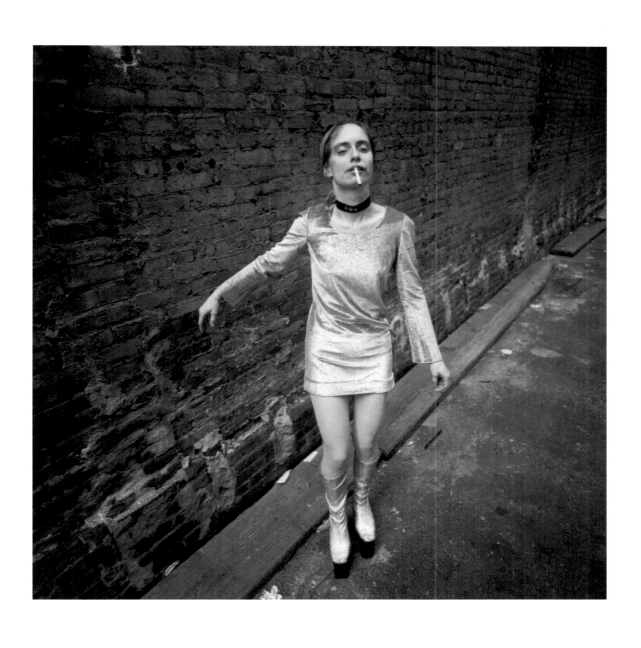

Drug Addict. New York, 1977

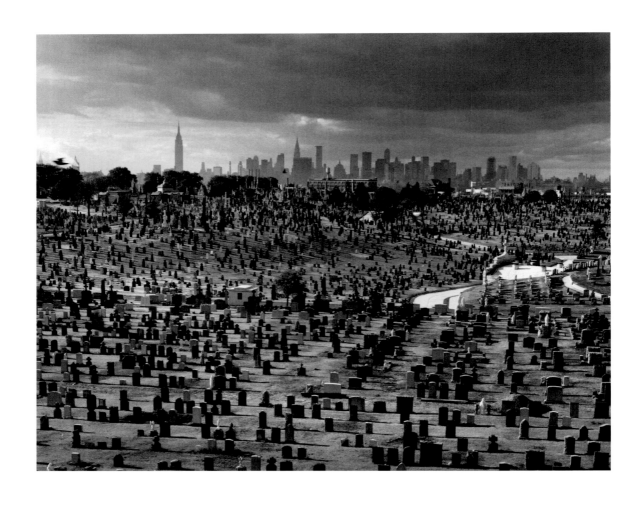

Cemetery View. Queens, New York 1969

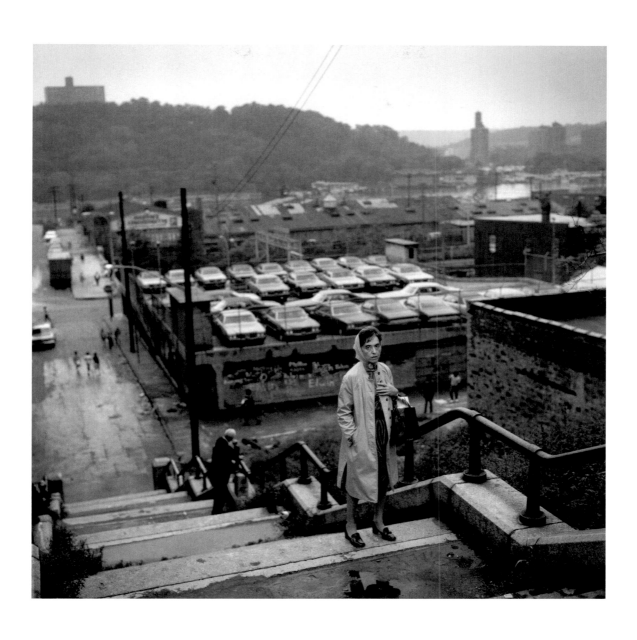

Woman Climbing Steps. Bronx, New York 1969

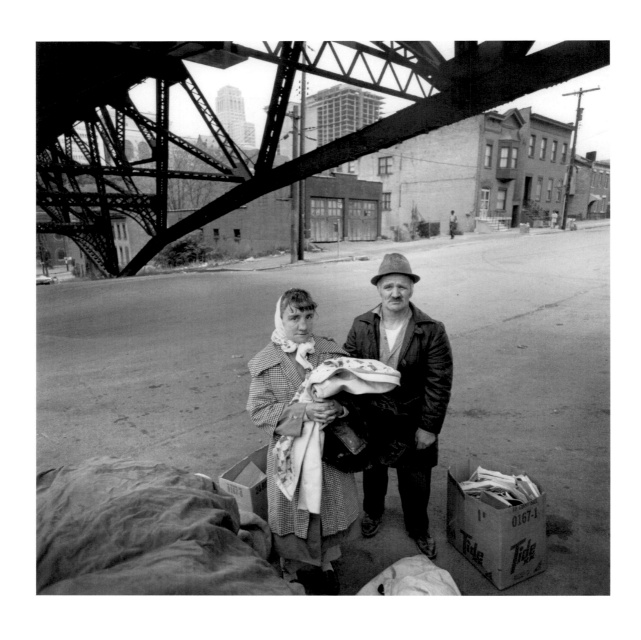

Homeless Couple. Buffalo, New York, 1970

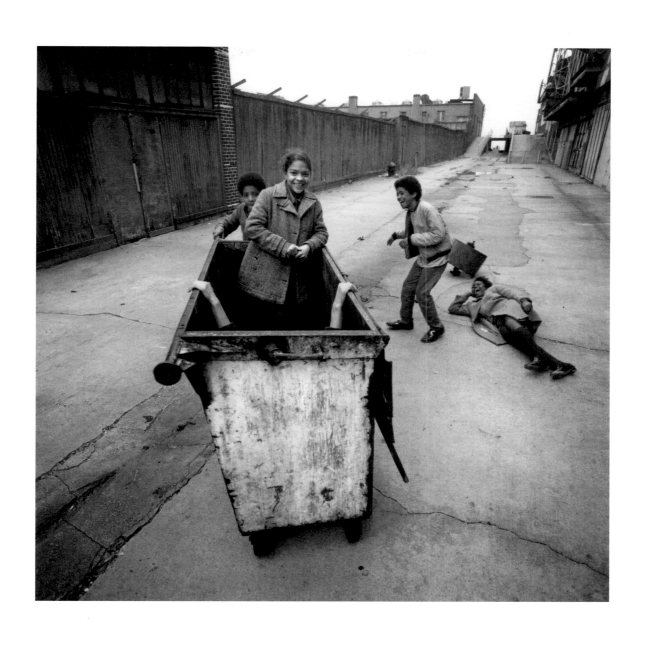

Young Kids Playing. Coney Island, Brooklyn, 1969

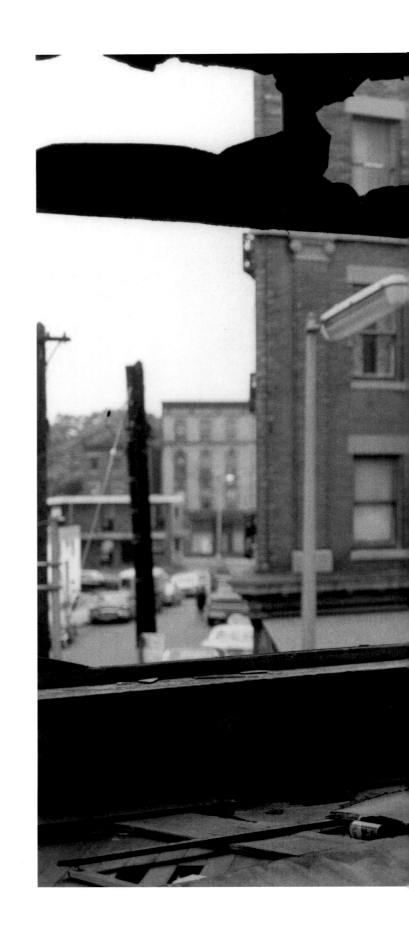

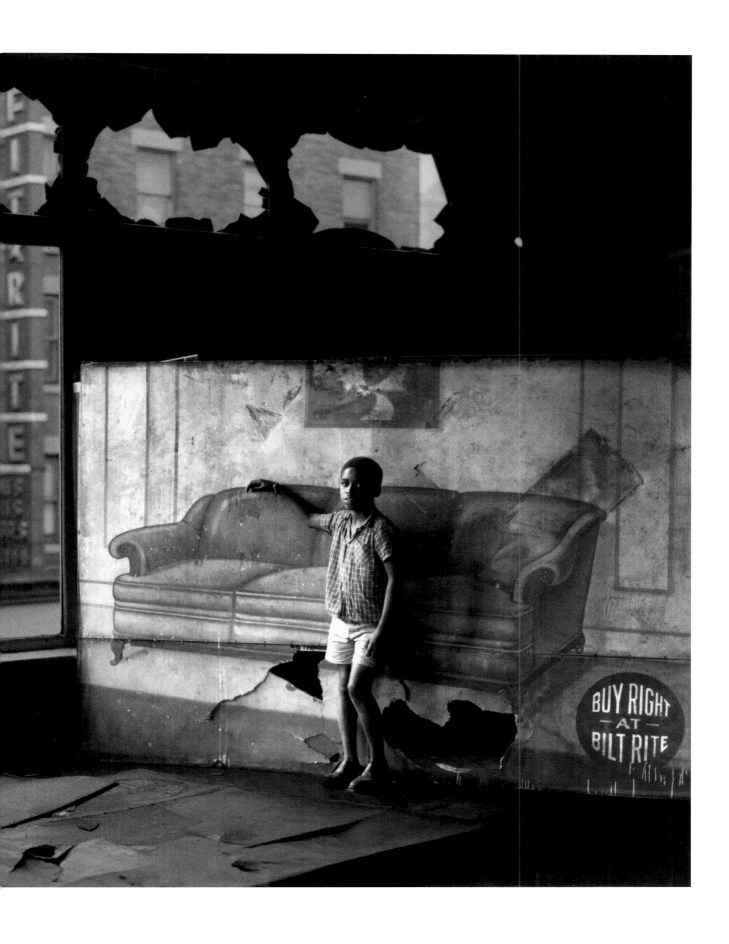

Boy in Burnt-out Furniture Store. Newark, New Jersey, 1969

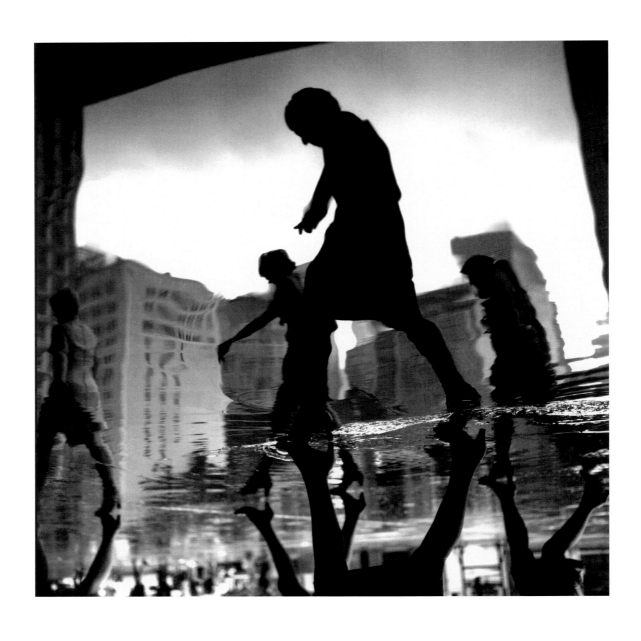

Office Workers Returning Home. New York, 1969

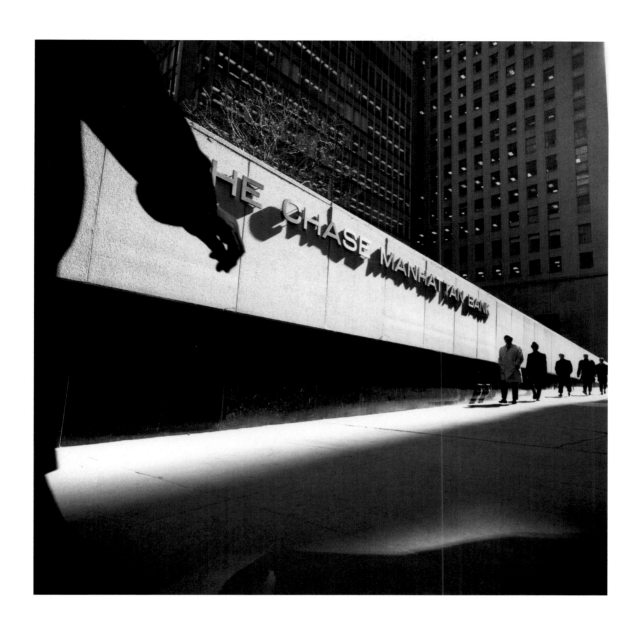

Chase Manhattan Bank Plaza. New York, 1969

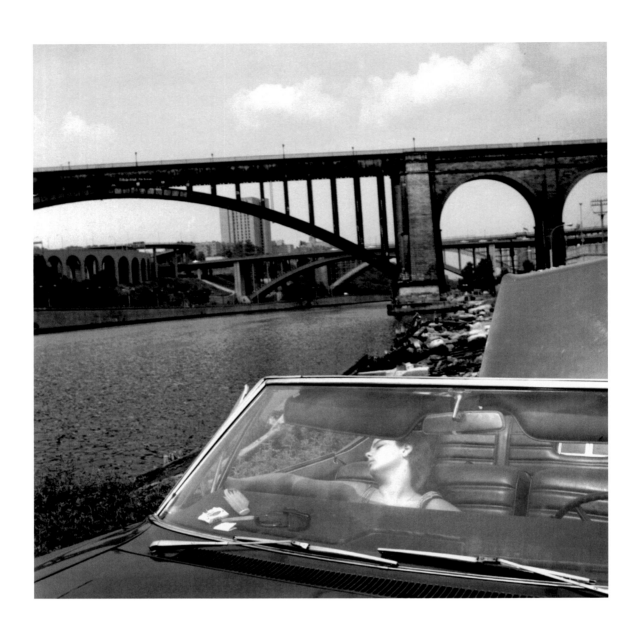

Woman Sleeping in Car. Bronx, New York 1969

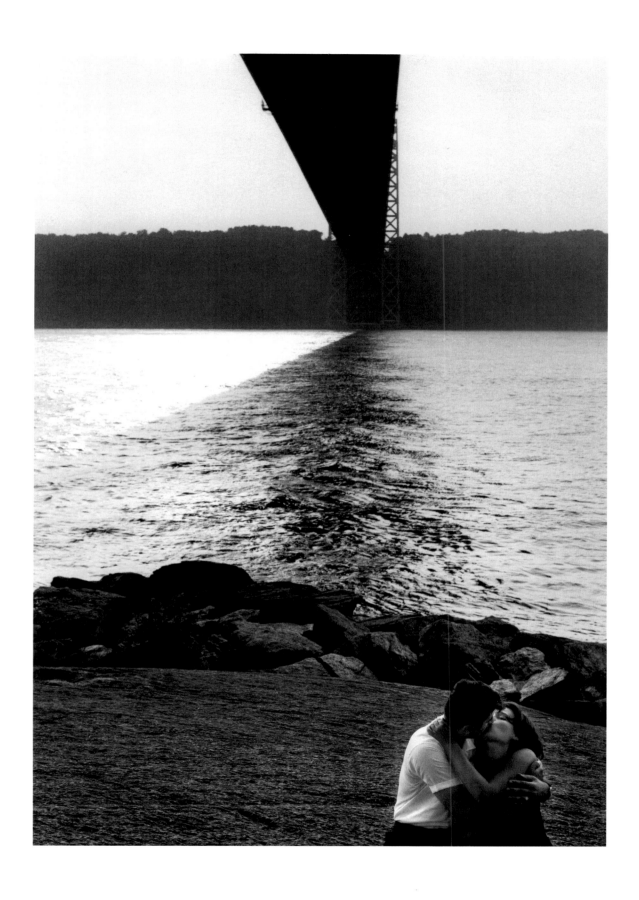

Couple Kissing. New York, 1969

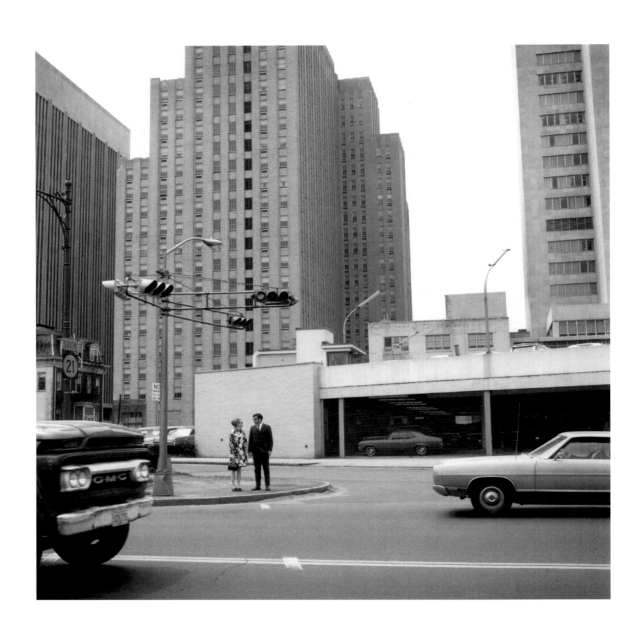

Couple in Street. Newark, New Jersey, 1969

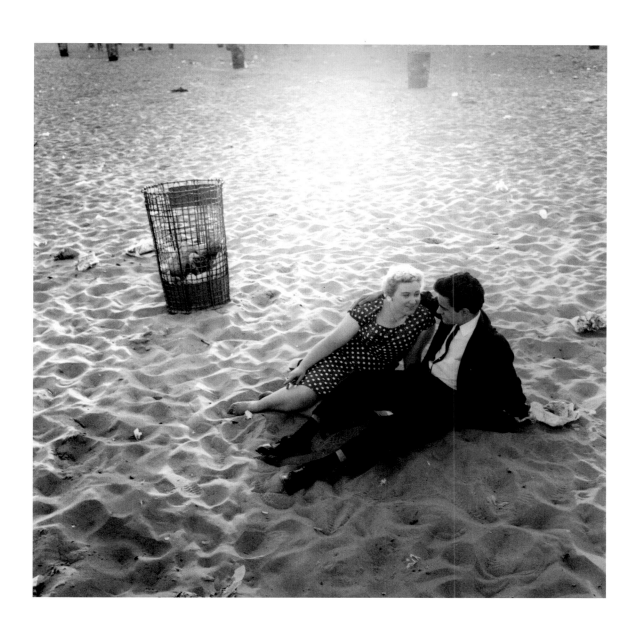

Couple on Beach. Coney Island, New York, 1962

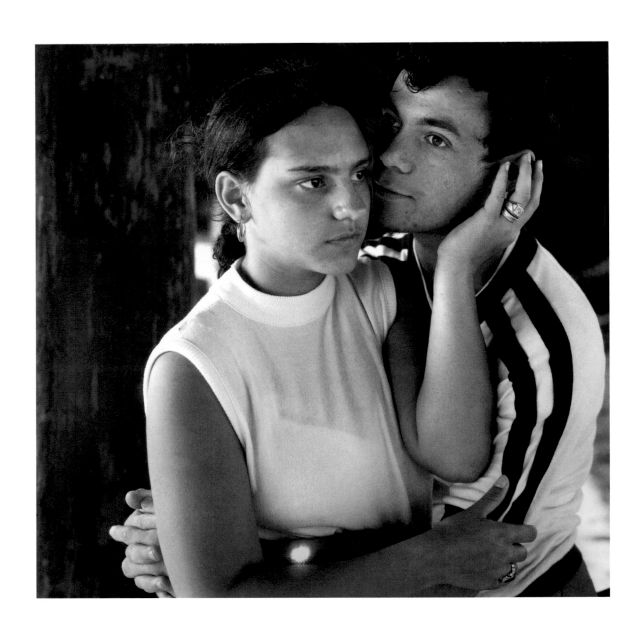

Couple, Coney Island. Brooklyn, New York, 1969

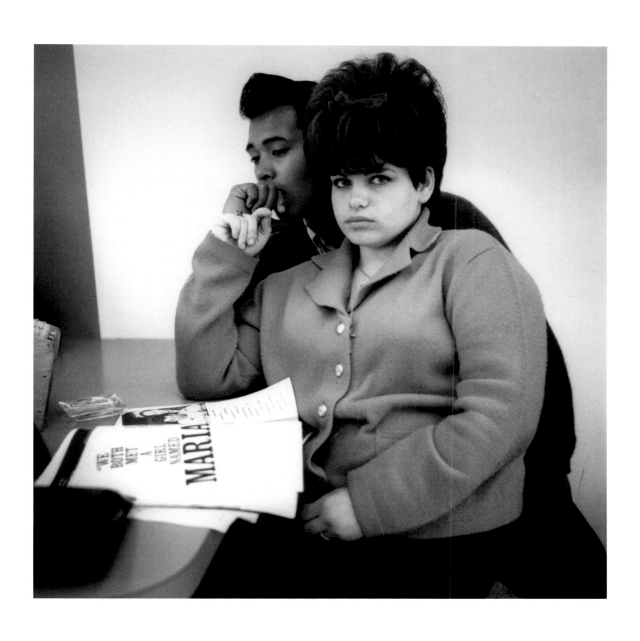

Young Couple in Diner. San Francisco, 1974

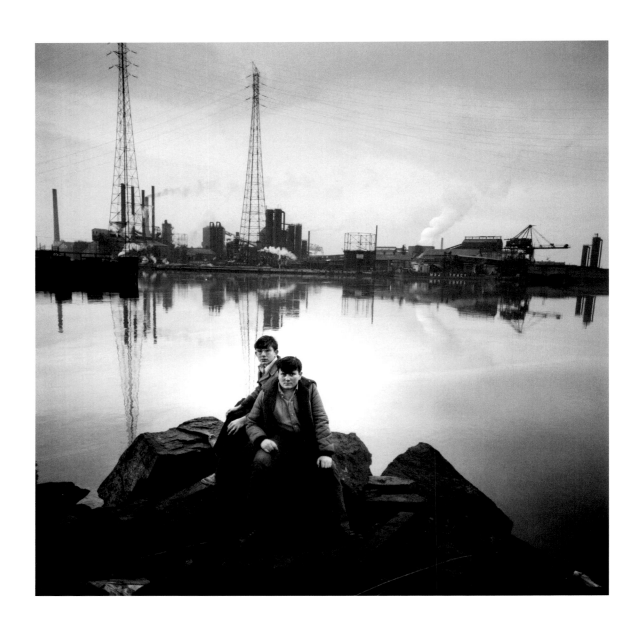

Two Boys on Passaic River. New Jersey, 1969

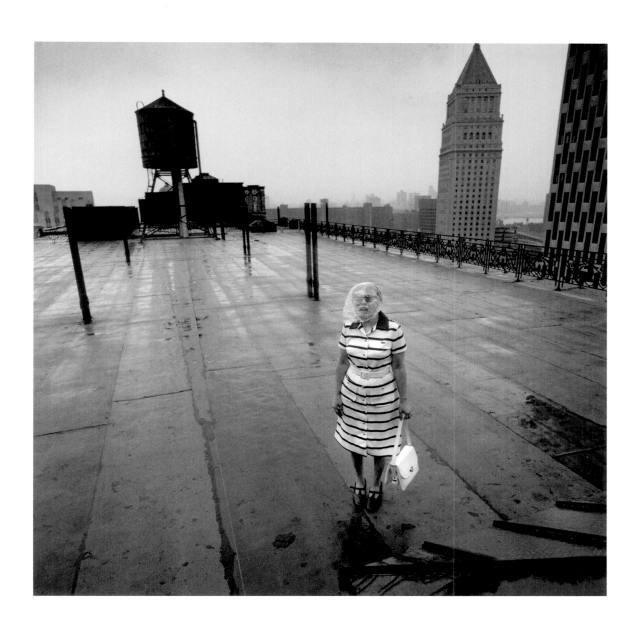

Woman on Roof. New York, 1972

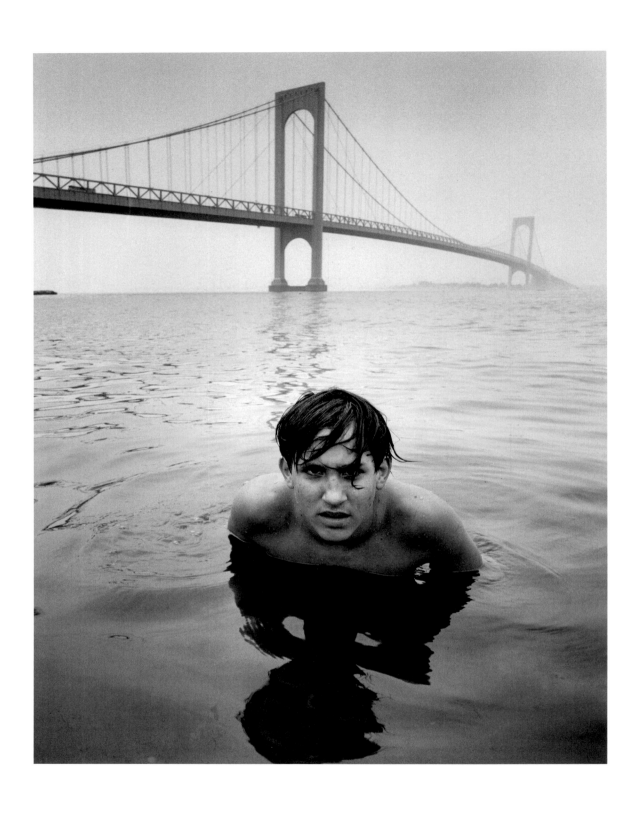

Boy in Water Under Bridge. Queens, New York, 1970

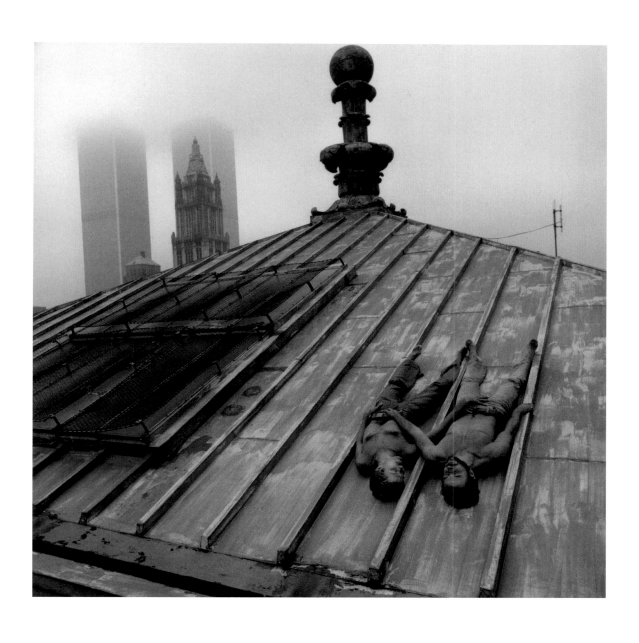

Two Men on Roof. New York City Hall, 1977

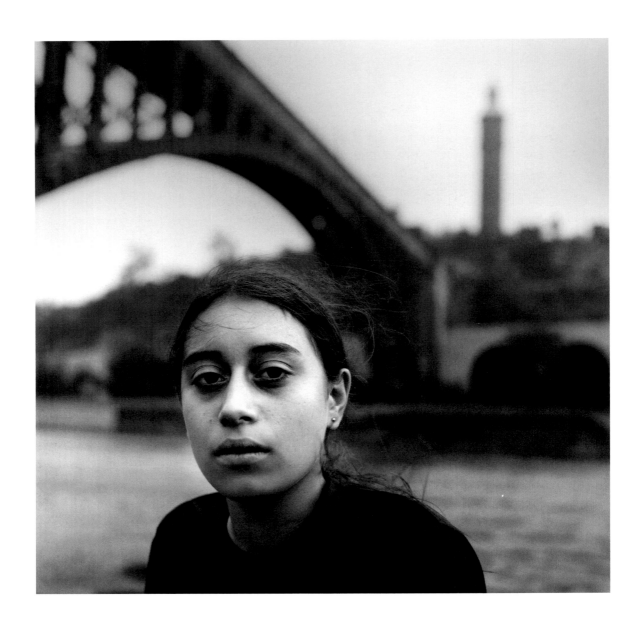

Young Girl Under High Bridge Aqueduct. Bronx, New York, 1969

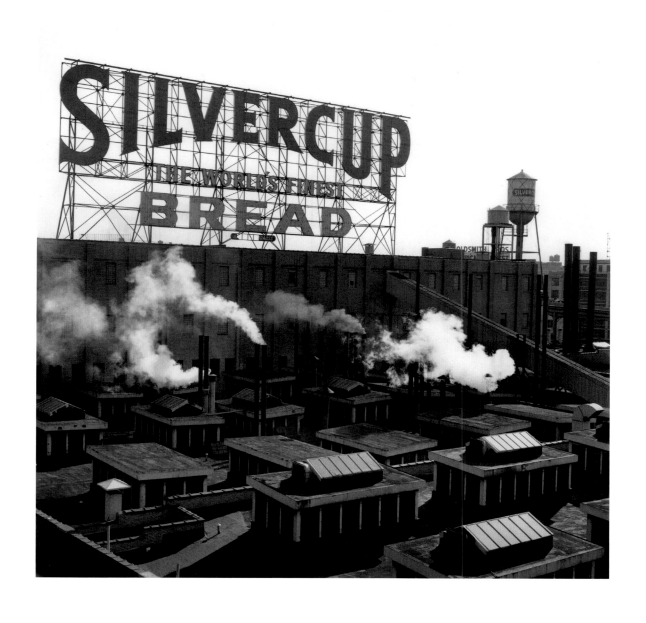

Silvercup Sign. Queens, New York,1969

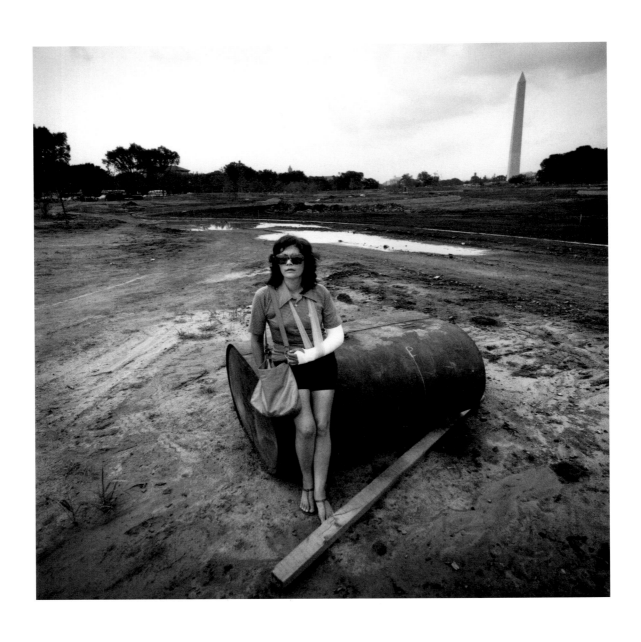

Woman with Broken Arm. Washington, 1975

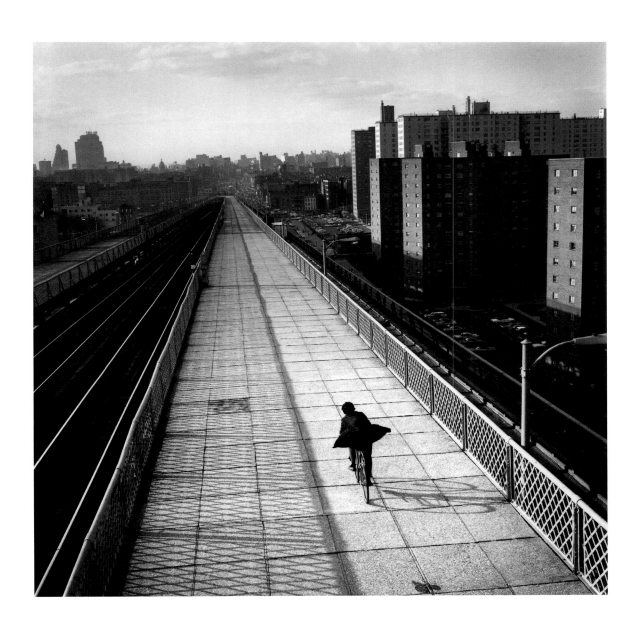

Boy on Williamsburg Bridge. New York, 1968

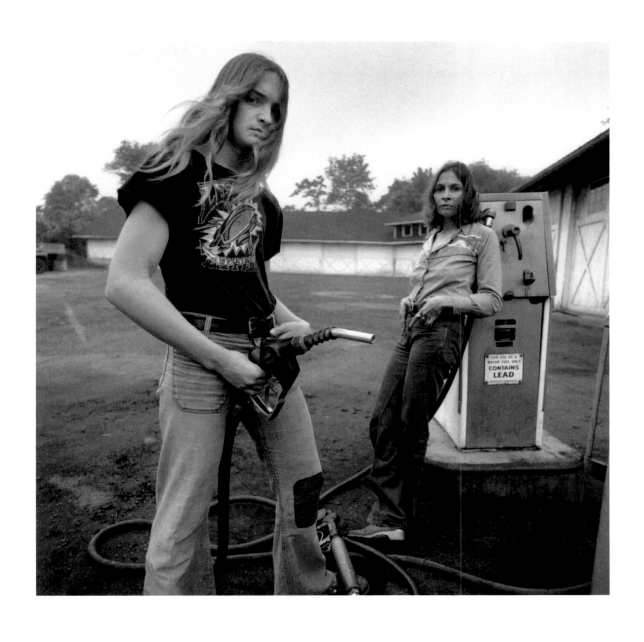

Mother and Son. Princetown, New Jersey, 1975

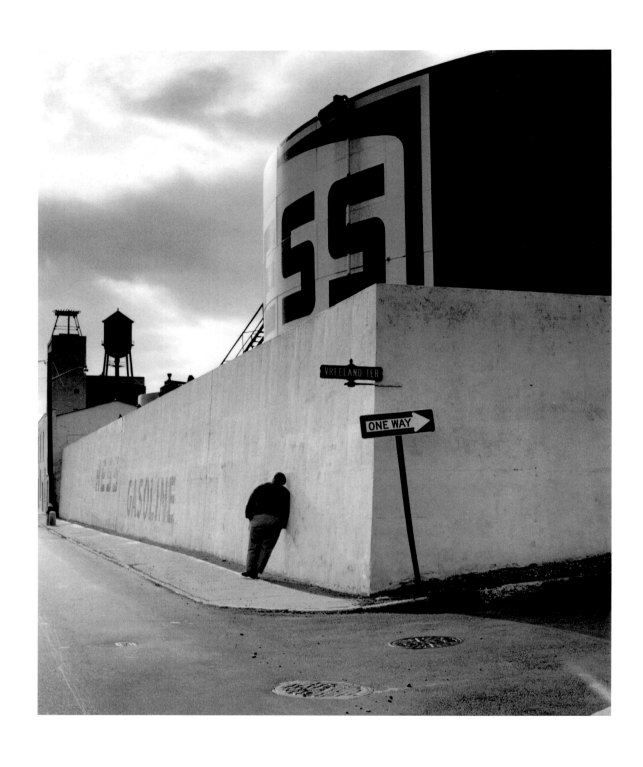

Manus Pinkwater. Hoboken, New Jersey, 1969

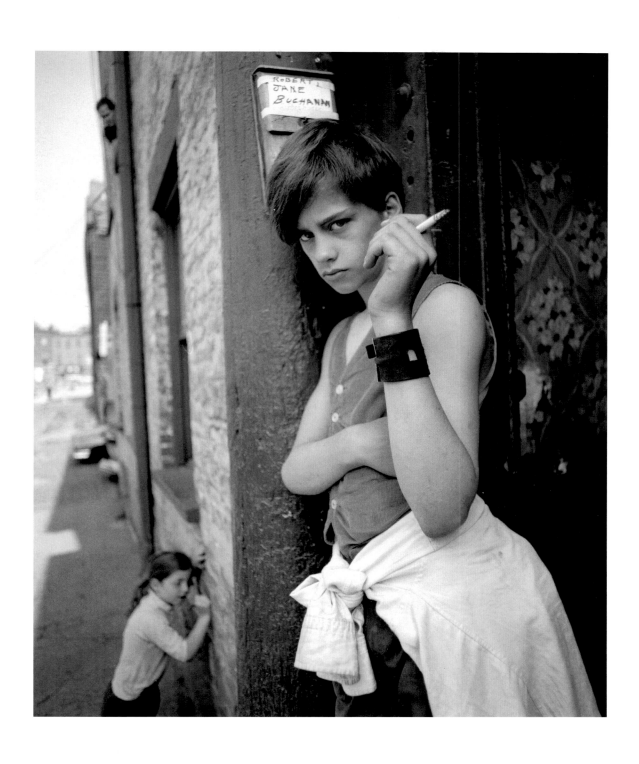

Boy with Cigarette. Albany, New York, 1970

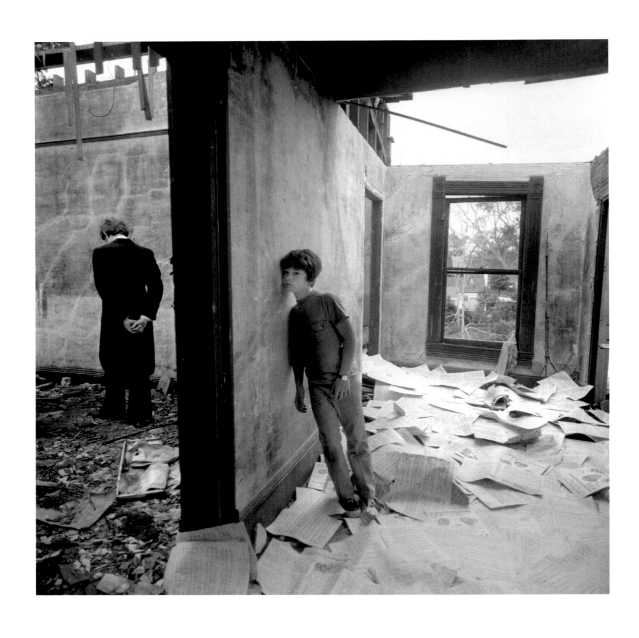

Boy Listening to Musician. Biloxi, Mississippi, 1971

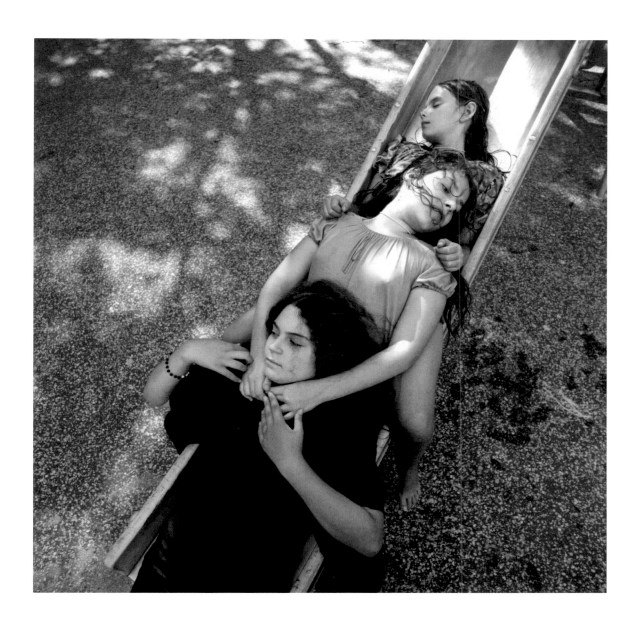

Three Girls on Slide. New York, 1970

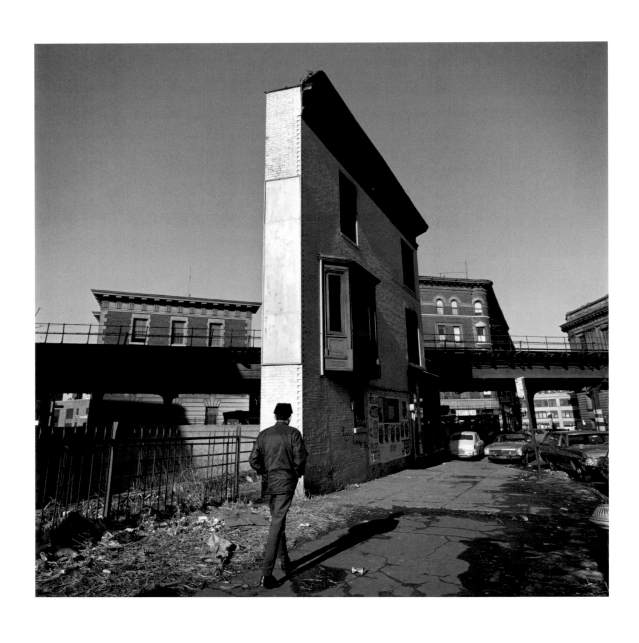

Thin Man and Narrow House. New York, 1969

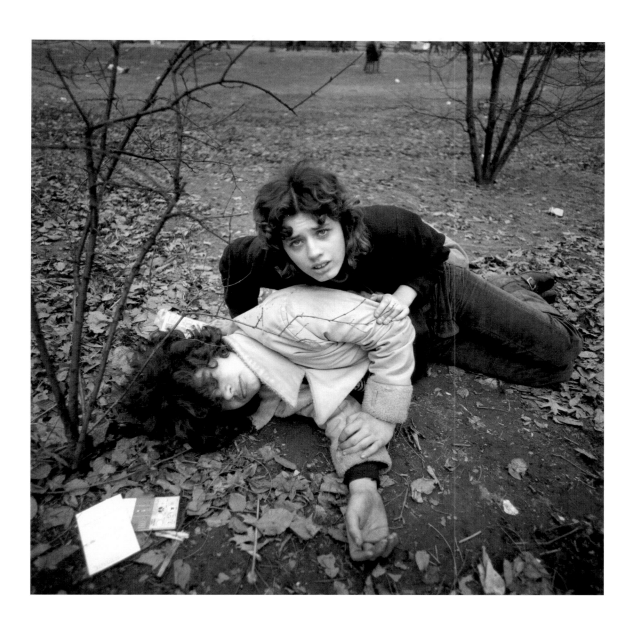

S^t Patrick's Day Teens. Central Park, New York, 1969

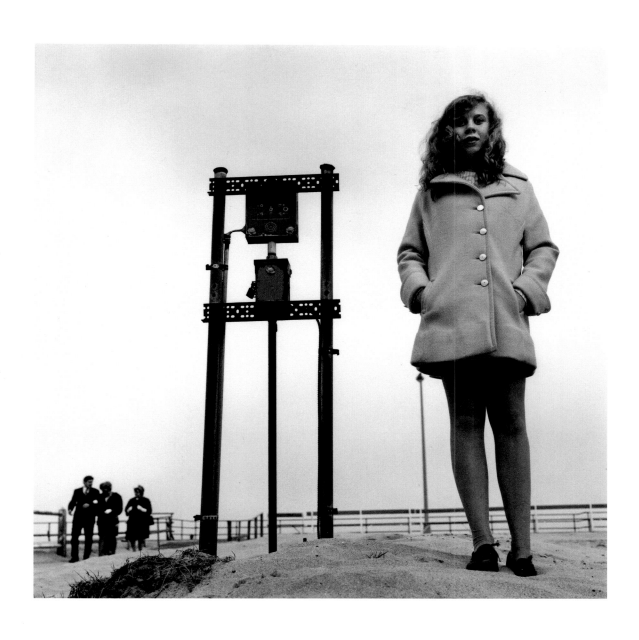

Girl on Beach, Asbury Park. New Jersey, 1972

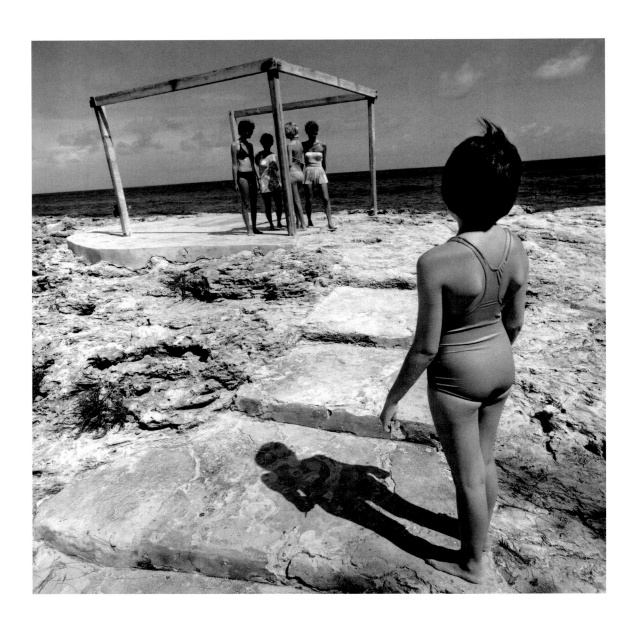

Young Girl and Older Women, Paradise Island. Bahamas, 1976

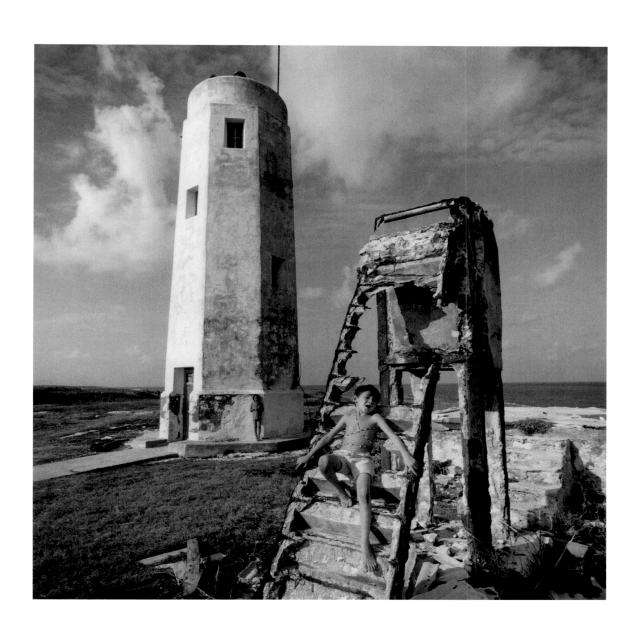

Two Children and Lighthouse. Isla Mujeres, Mexico, 1972

Avec *The Dream Collector* (Le Collectionneur de Rêves), j'ai redécouvert le monde puissant de l'investigation subjective et des allusions internes comme ayant une valeur en soi. De la même façon que les enfants s'inventent naturellement des jeux imaginaires, je me suis mis à valoriser l'usage de la fantaisie et de l'imagination comme des véhicules permettant de créer de nouvelles œuvres expressives, d'explorer de nouveaux territoires qui ne seraient pas accessibles en utilisant uniquement les outils de la photographie classique. Mon imagination est génétiquement inhérente à mon identité de juif gay particulièrement sensible à l'oppression, la menace et l'angoisse de nos vies quotidiennes. Intérieurement, je pense que beaucoup d'enfants ont la même crainte face au cours des événements. C'est cette compréhension tacite et mes efforts pour traduire dans la réalité ces sentiments sombres qui font que les enfants sont capables de mimer des scènes aussi sinistres devant mon objectif, comme si nous étions eux et moi des alliés sur un chemin très périlleux.

Jamais au cours du projet je n'ai prémédité une seule image. C'est mon instinct de photographe documentaire qui m'a appris à laisser les choses surgir d'elles-mêmes. Je me baladais dans certains coins de la ville tels que les zoos, Coney Island ou le Jersey Shore et les situations se présentaient à moi, comme si mon esprit convoquait mentalement les éléments dont j'avais besoin pour que la providence les fasse advenir. Un jour de printemps, j'étais dans une zone vallonnée du Bronx quand j'ai trouvé un grand cheval à bascule en plastique abandonné sur le bord de la route. J'ai demandé à un jeune garçon qui jouait non loin s'il voulait bien poser dessous. Ça collait parfaitement avec une image que je cherchais pour illustrer un « nihtmare » (le terme de moyen anglais dont le mot « nightmare » cauchemar – est ensuite dérivé), c'est-à-dire un incube ou un démon qui s'assied sur votre poitrine pendant la nuit et vous étouffe.

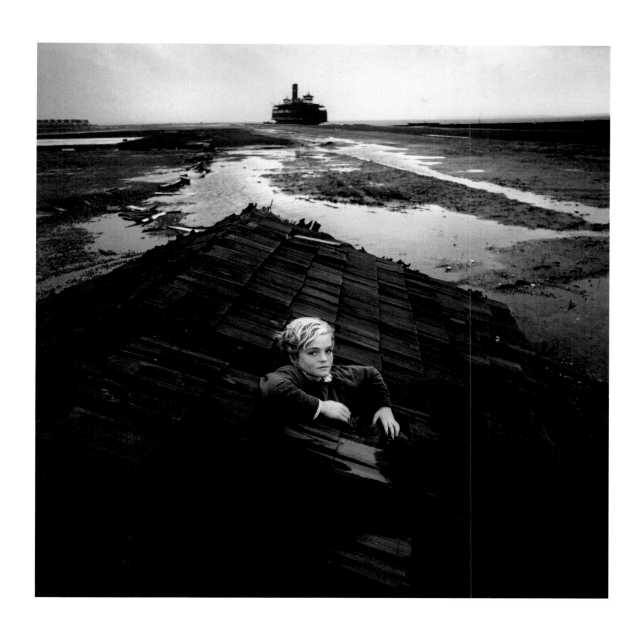

Flood Dream. Ocean City, Delaware, 1971

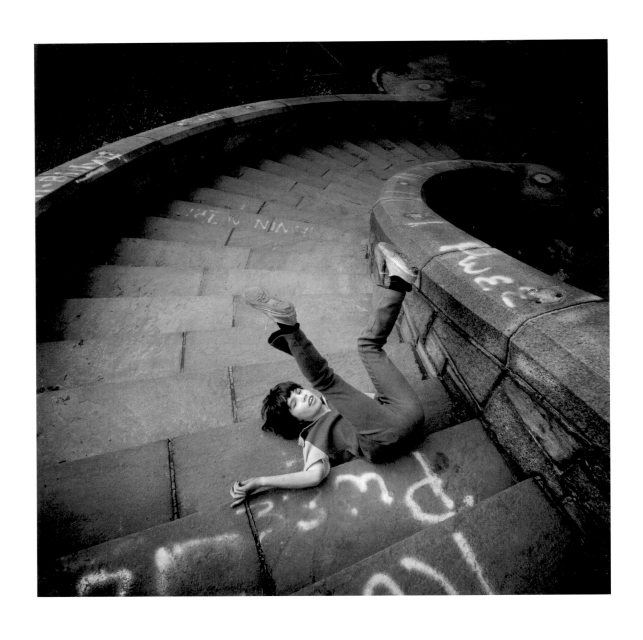

Jack Falls Down. New York, 1975

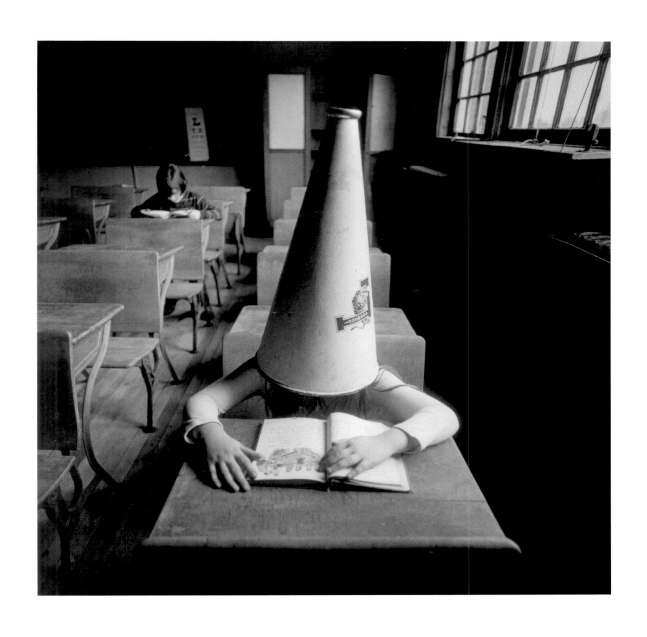

Girl with Dunce Cap. New York, 1972

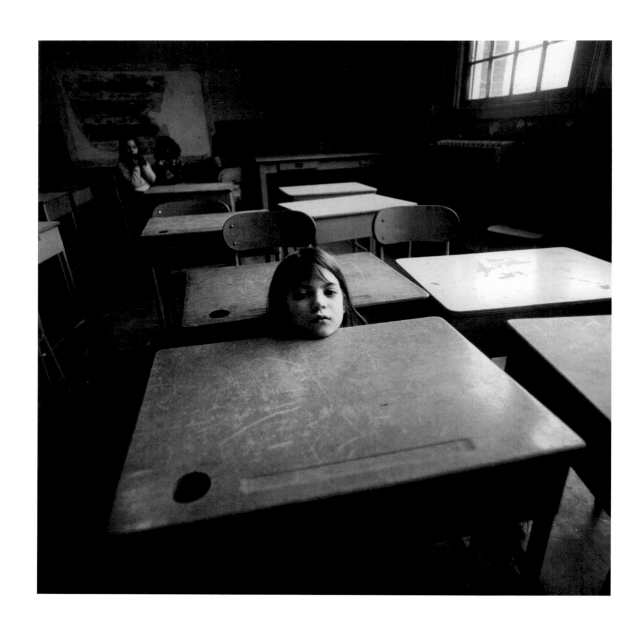

Girl Behind Desk. New York, 1972

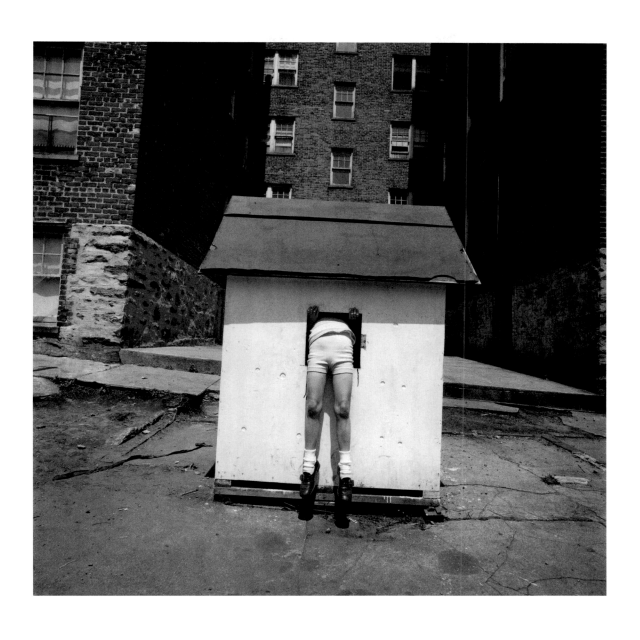

Girl Emerging From Playhouse. Bronx, New York, 1971

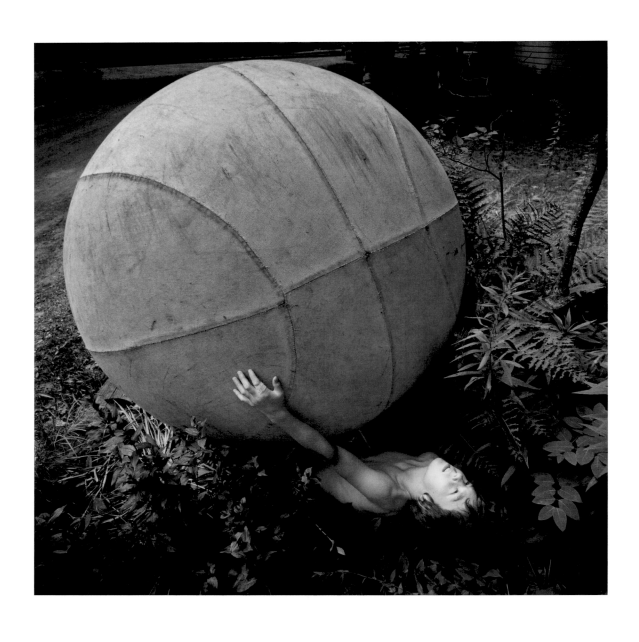

Boy with Giant Ball. New York, 1969

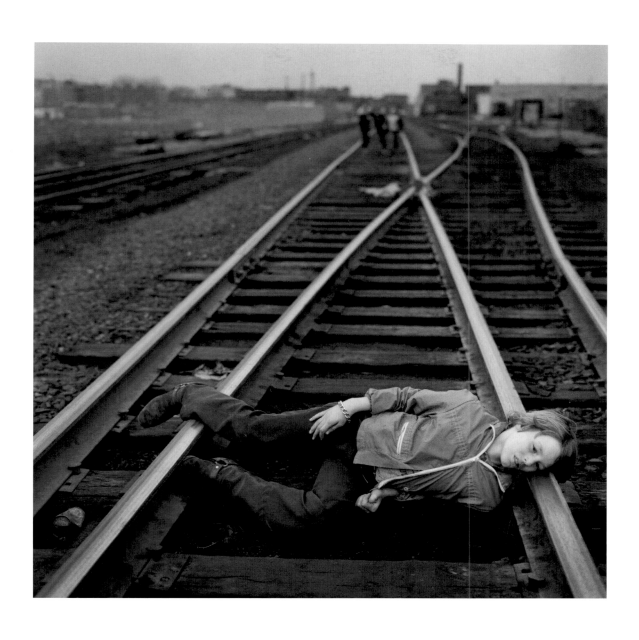

Boy on Railroad Tracks. Boston, Massachusetts, 1972

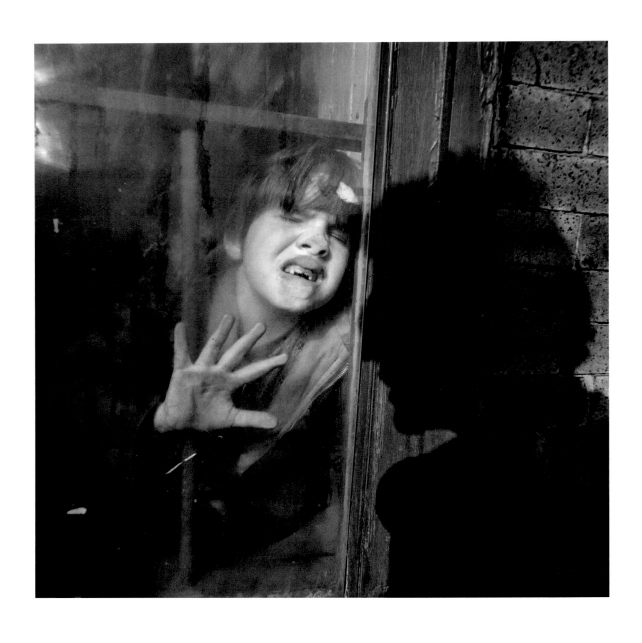

My Shadow With Crying Child. New York, 1974

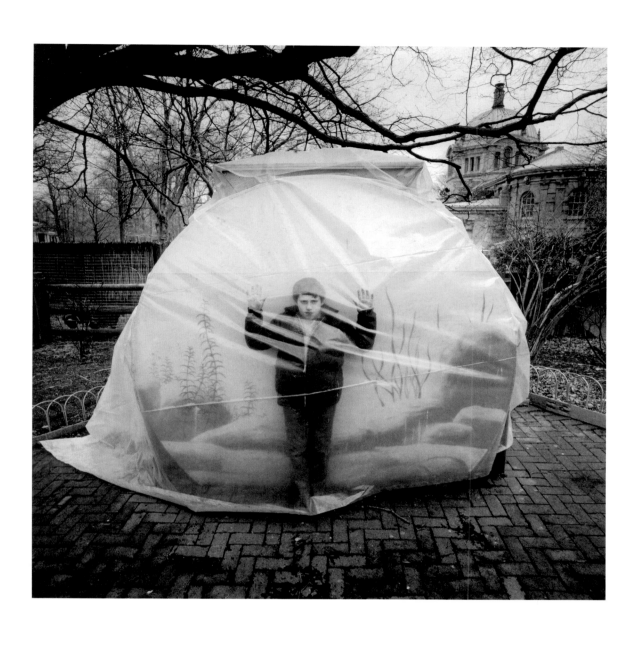

Boy Under Plastic Wrap. Bronx, New York, 1971

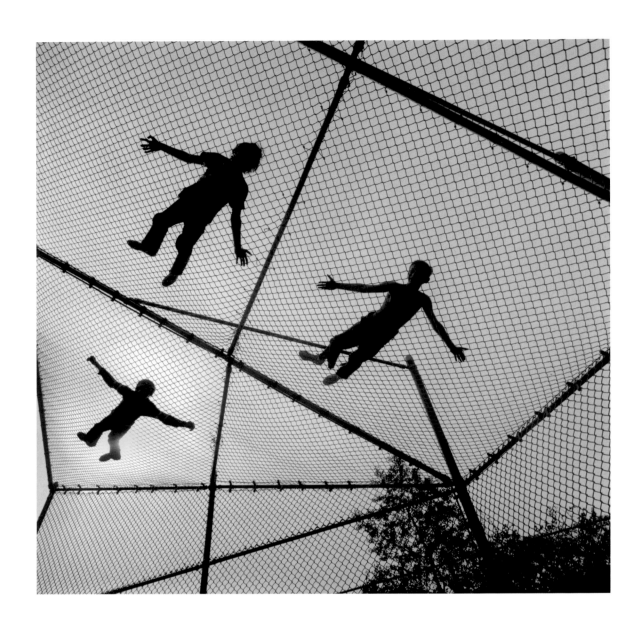

Flying Dream. Queens, New York, 1971

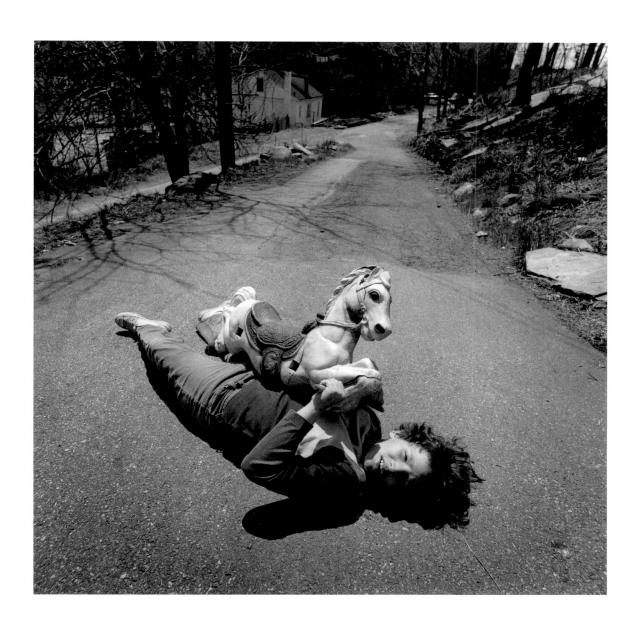

Boy With Nightmare Horse. Bronx, New York, 1971

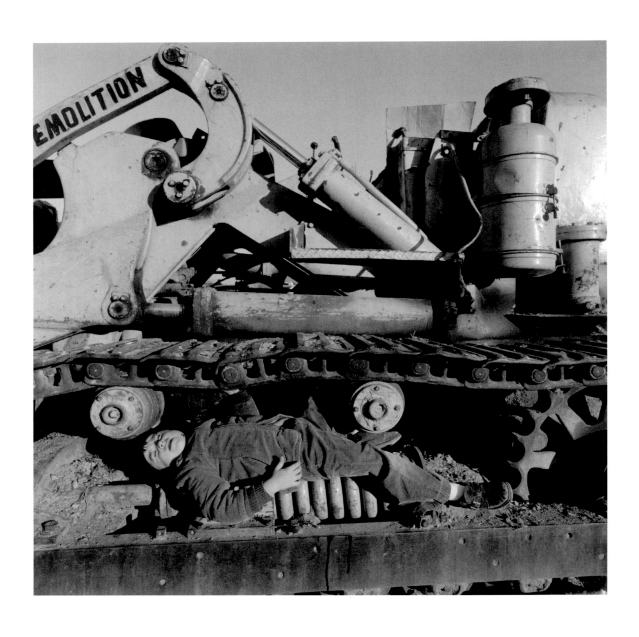

Child Caught Under Tractor. Brooklyn, New York, 1971

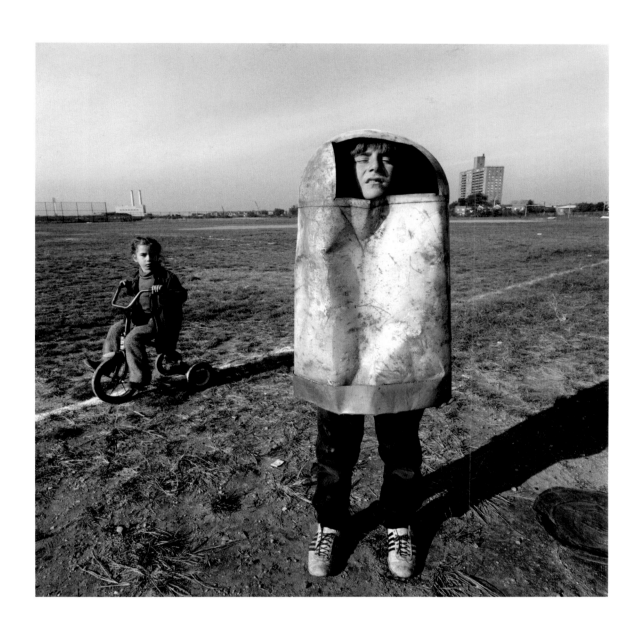

Boy in Trash Can. Brooklyn, New York, 1970

Doing *Dream Collector* reopened my eyes anew to the potent world of of subjective investigations and internal referencing as having important value in themselves. As children participate naturally in imaginative play I began to value the use of fantasy and imagination as vehicles for creating new expressive bodies of work to penetrate new areas of exploration that would not be normally opened using the tools of straight photography. My own imagination, however, was genetically born as a gay Jewish soul with a great sensitivity to the oppression, threat, and anguish of our typical lives.

Internally, I think that many children have a similar fearful sense of the daily course of events. It is this shared understanding and my effort to make these dark, projected feelings real that makes it so that children will act out very sinister images for my camera as though we are both comrades along a very dangerous road.

Throughout the project, I never preplanned any image. It was my instinct as a documentary photographer to let things appear as they would. I wandered around certain areas of the city like zoos, Coney Island, or the Jersey Shore and the images would present themselves for me as though my mind was projecting my needs outward for providence to make them happen. One spring day, I was in a hilly area of the Bronx when I found a large plastic hobbyhorse discarded on the side of the road. I asked a young boy who was playing nearby if he would pose under it. It fit perfectly into an image that I wanted to illustrate of a "nihtmare" [the Middle English term that "nightmare" was derived from], which is a nocturnal incubus or mare pressing against one's chest and suffocating him or her.

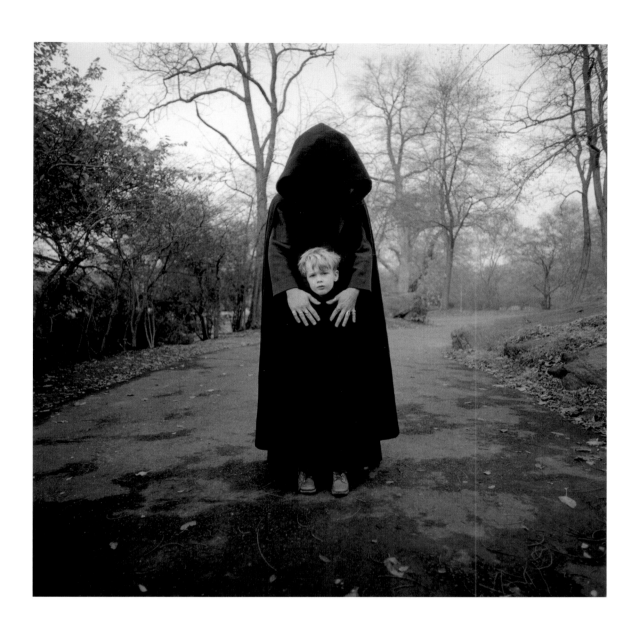

Young Boy and Hooded Figure. New York, 1971

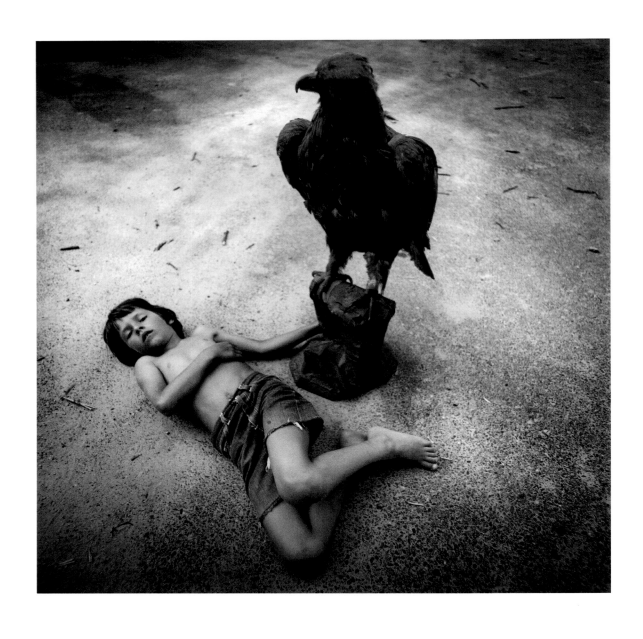

Boy With Eagle. Cape Cod, Massachusetts, 1973

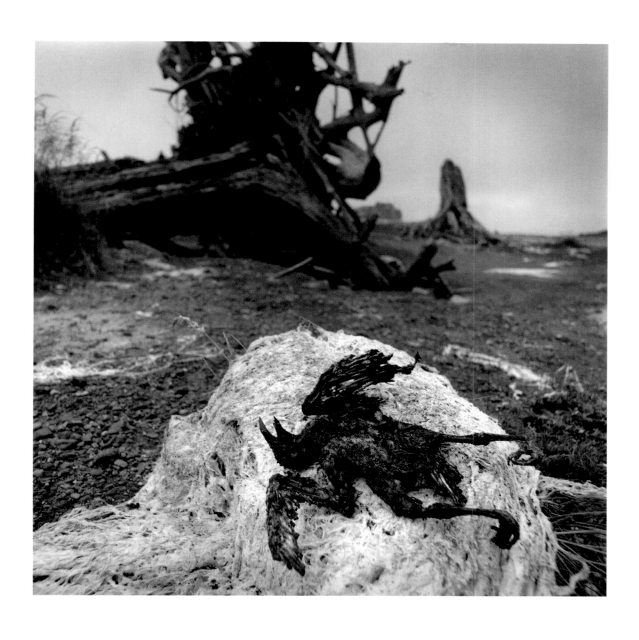

Burnt Crow. Coos Bay, Oregon, 1980

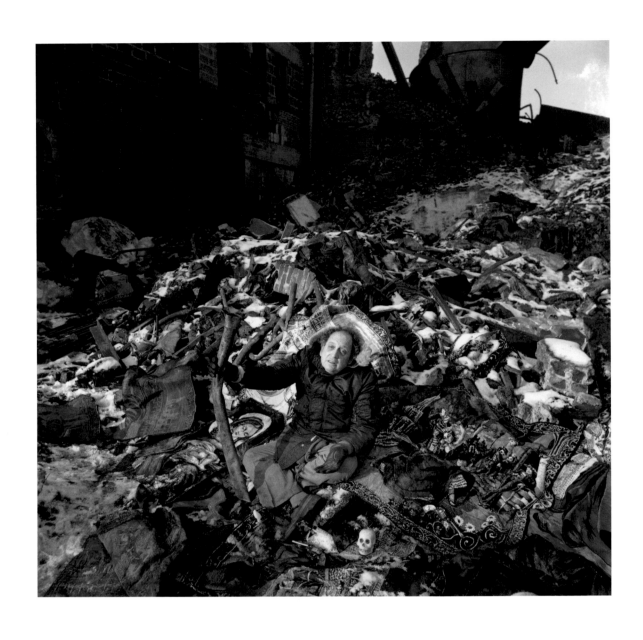

Elmer on Abandoned Rugs. New York, 1977

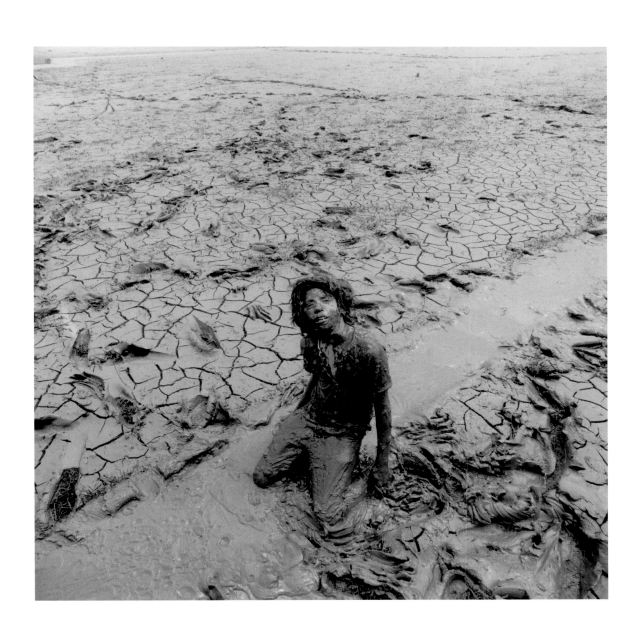

Boy in Mud. Pittsburgh, Pennsylvania, 1971

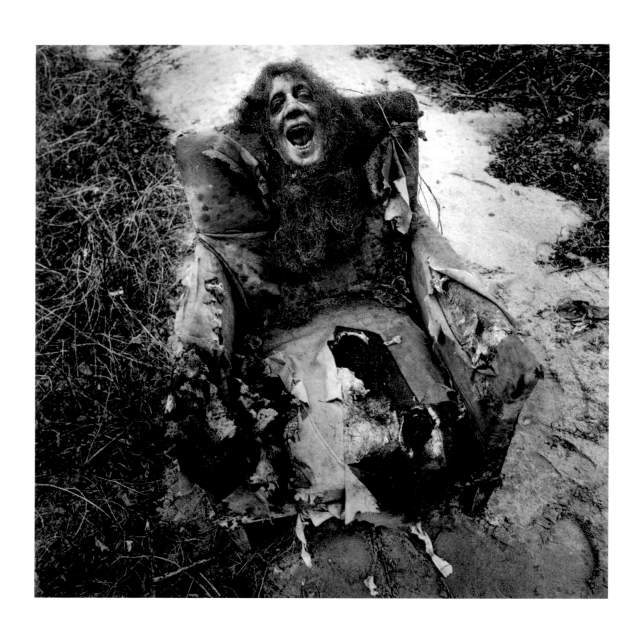

Singing Chair. Sag Harbor, New York, 1977

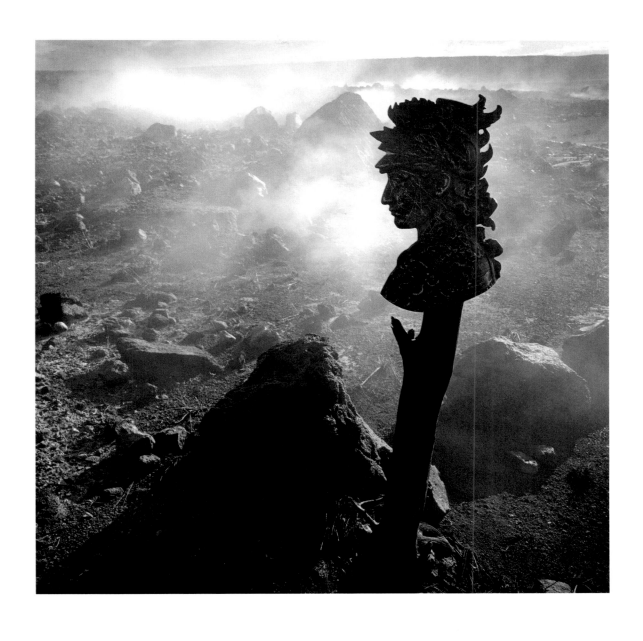

God of War. Hawaii, 1972

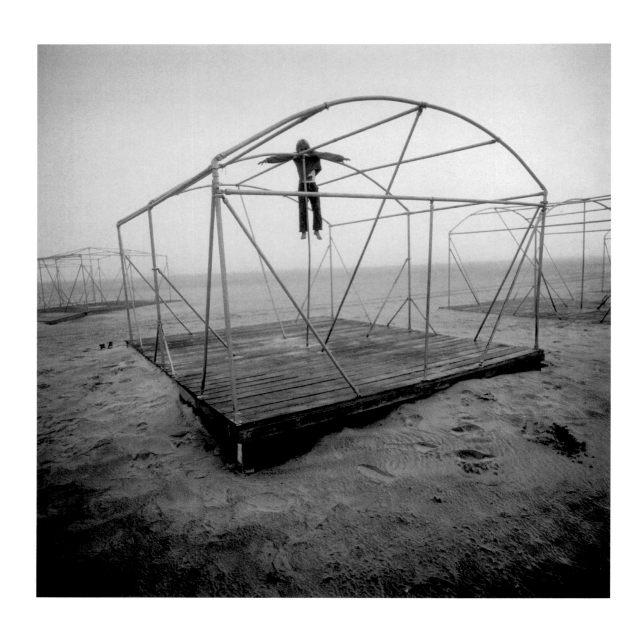

Suspended Boy. Atlantic City, New Jersey, 1971

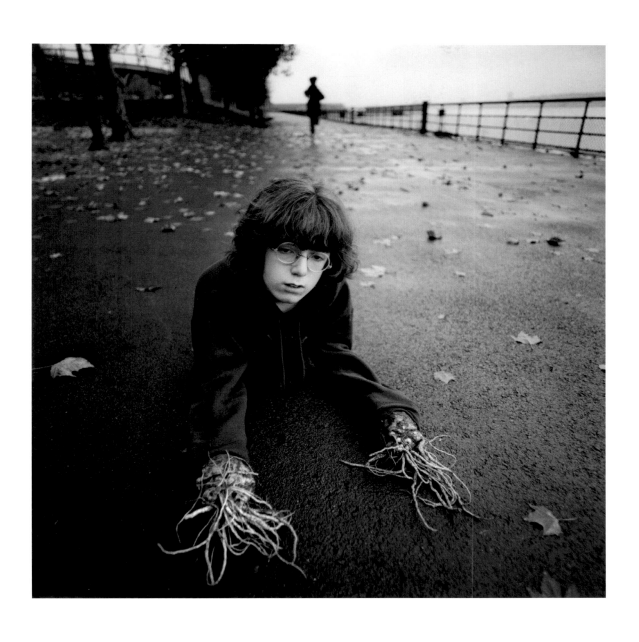

Boy with Root Hands. New York, 1971

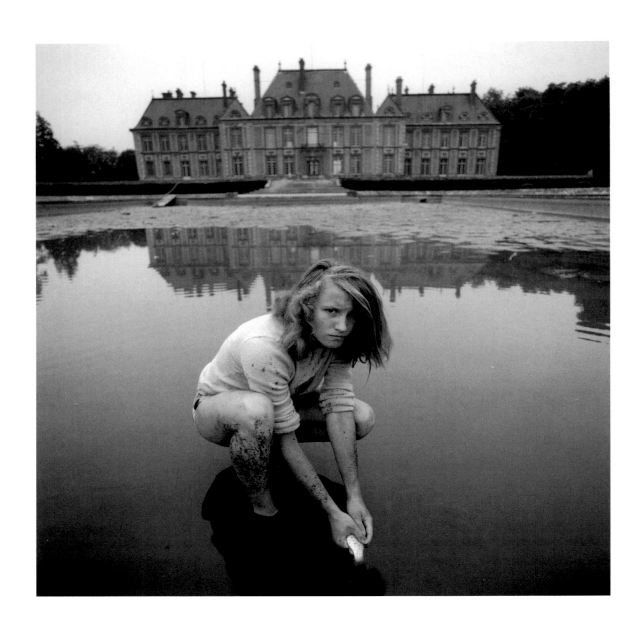

Girl Collecting Goldfish. Château de Breteuil, France, 1974

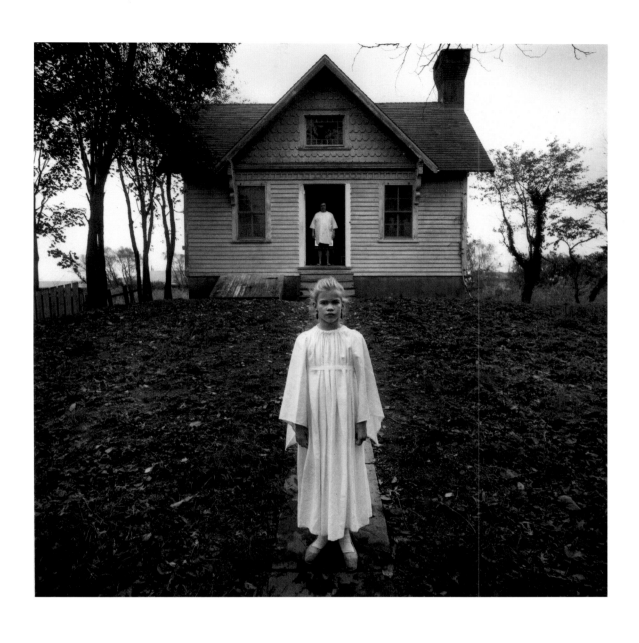

Girl in White Dress. Cape May, New Jersey, 1971

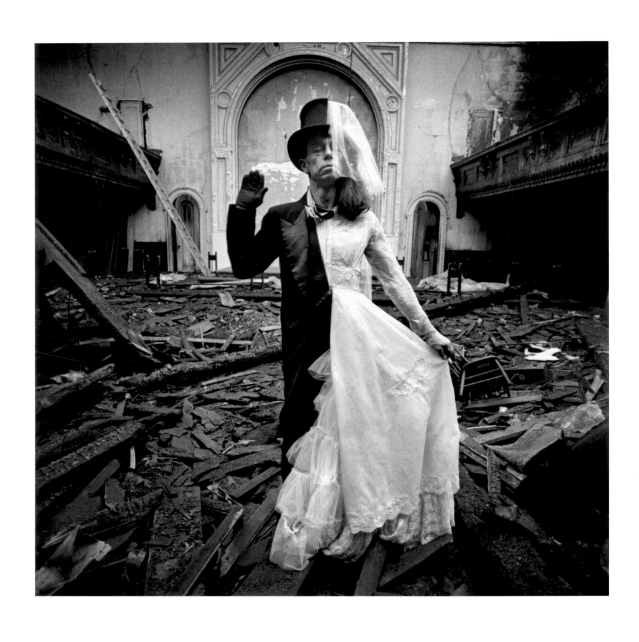

Bride and Groom. New York, 1970

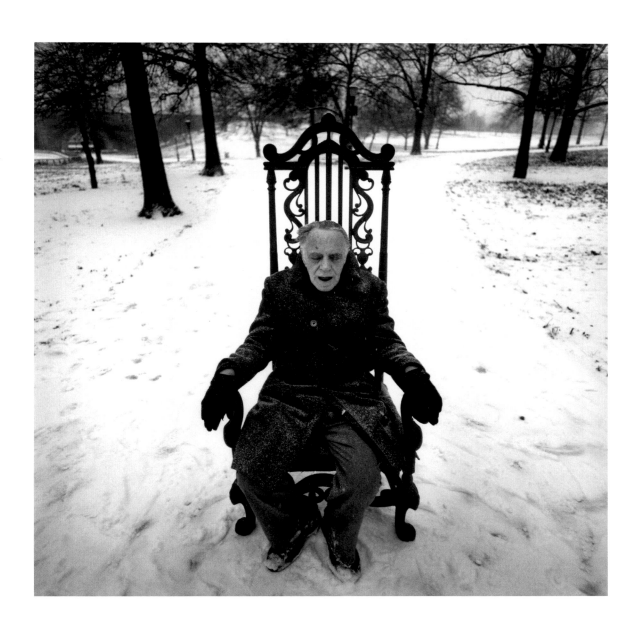

Last Portrait of My Father. New York, 1978

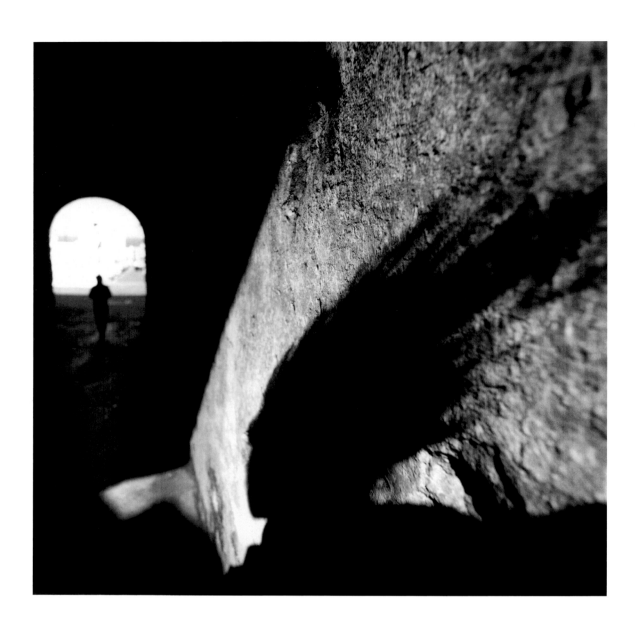

Shadow Self Portrait. San Juan, Puerto Rico, 1974

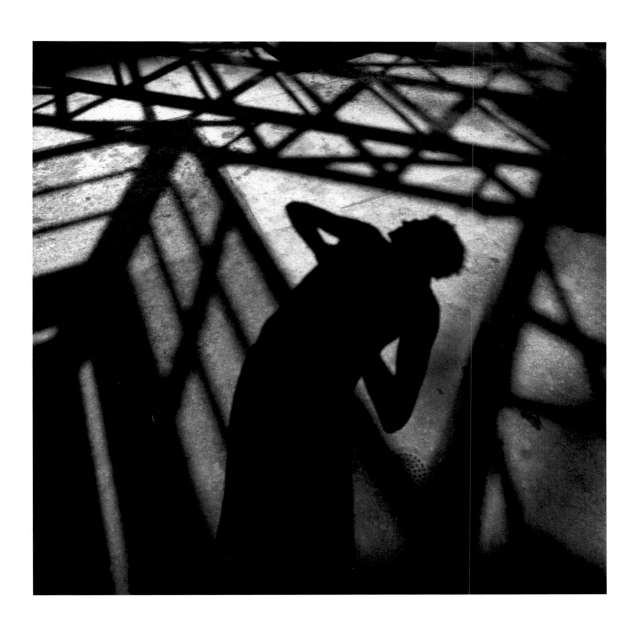

Shadow Self Portrait. Eiffel Tower, Paris, France, 1974

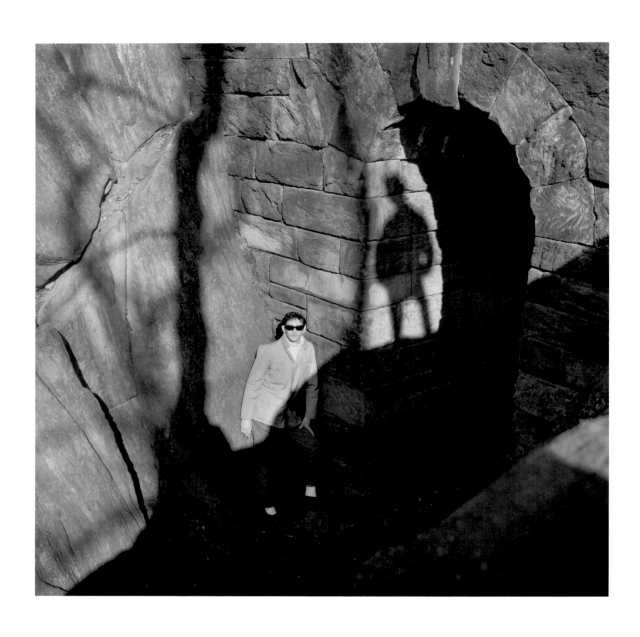

Two Men Cruising. Central Park, New York, 1968

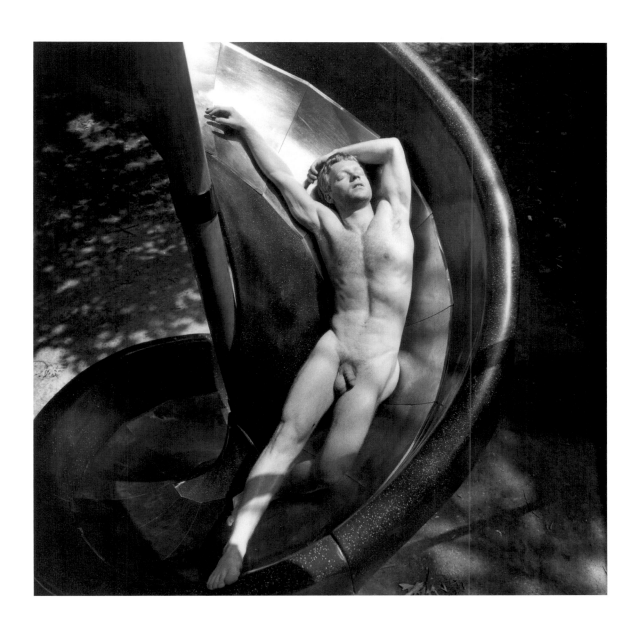

Kent on Slide. New York, 1978

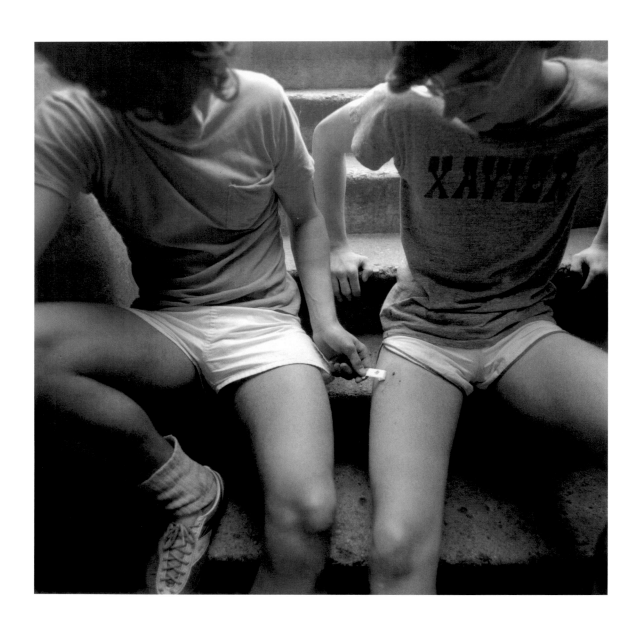

Teenage Runners. New York, 1976

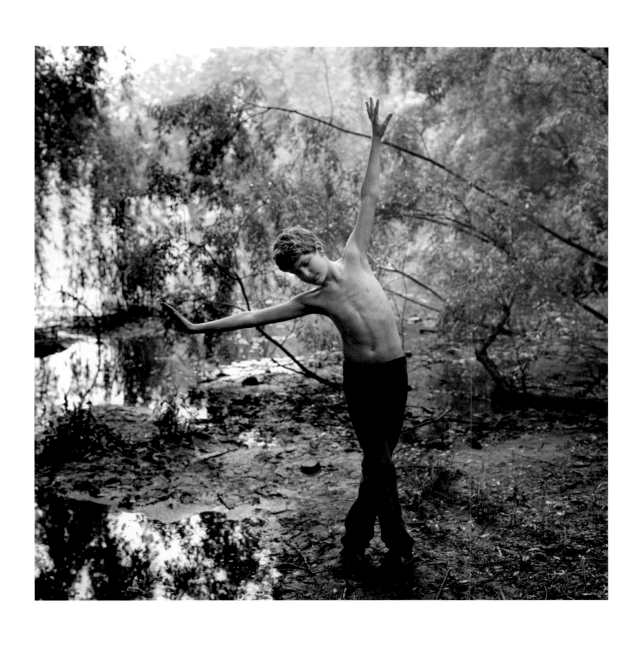

Adam in the Park. New York, 1982

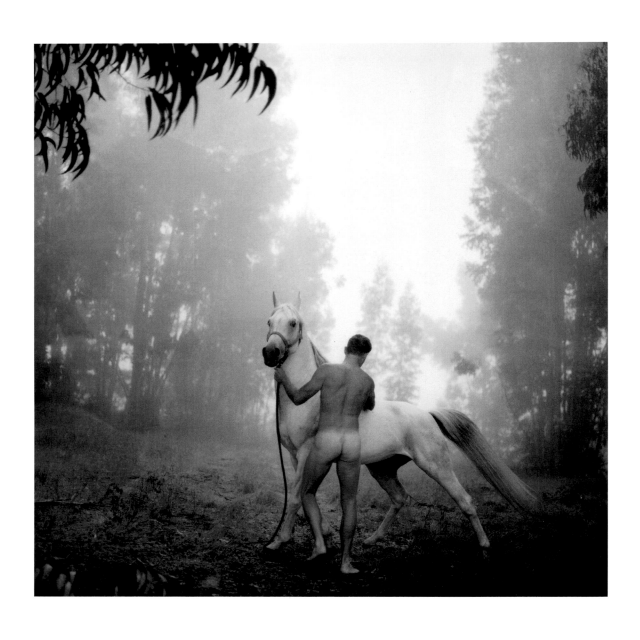

Groom and White Arabian. Watsonville, California, 1996

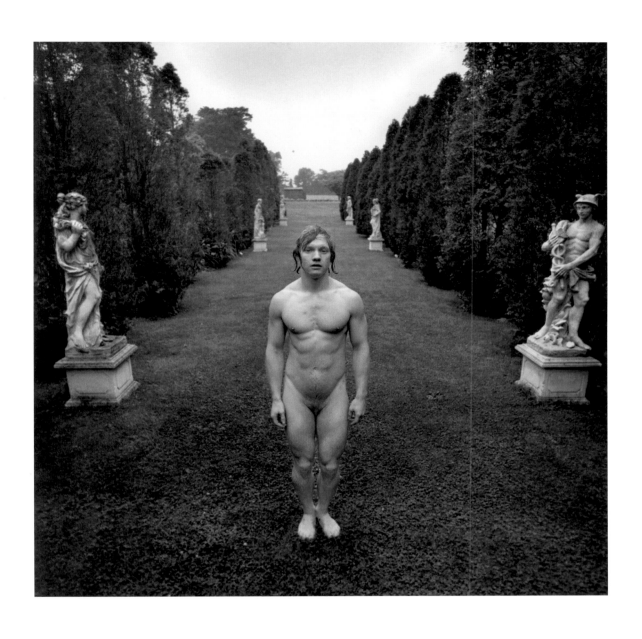

Hermaphrodite between Venus and Mercury. New York, 1973

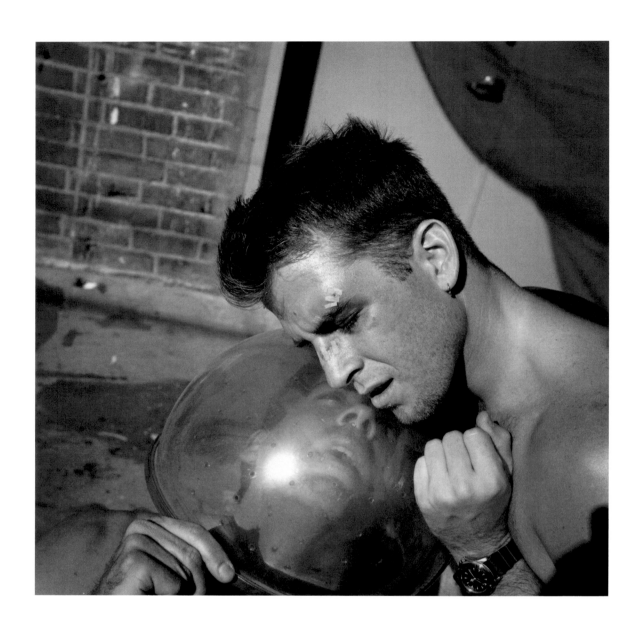

Two Surfers. Venice Beach, California, 1999

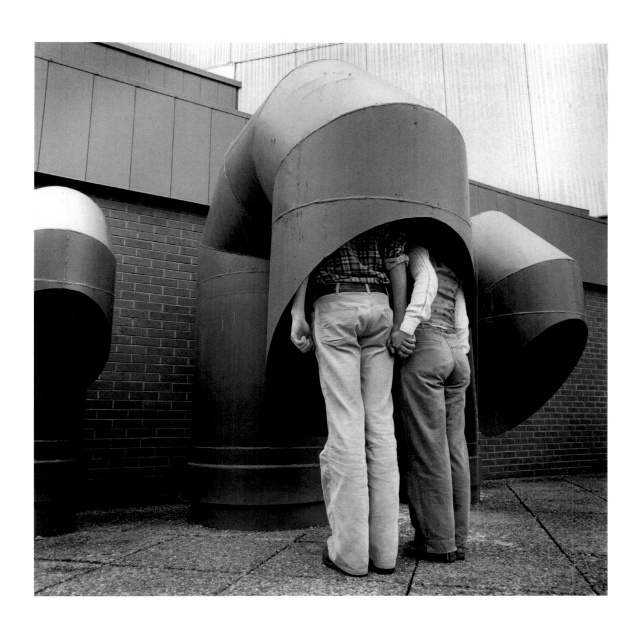

Young Couple in Ventilation Pipe. New York, 1979

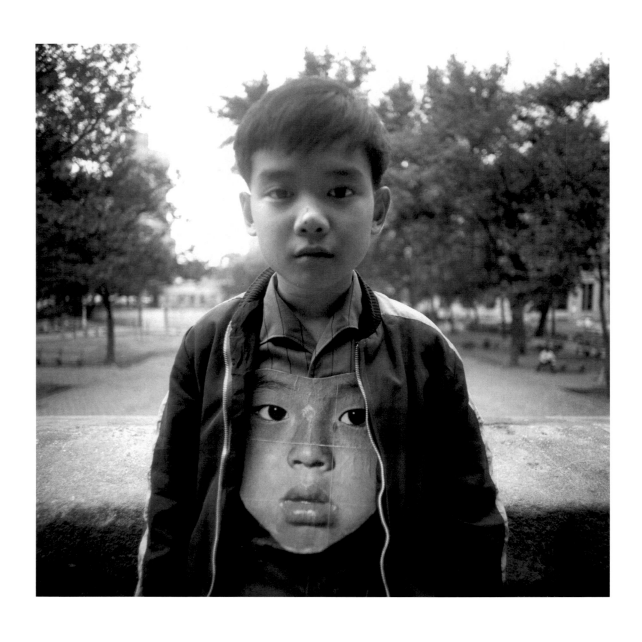

Chinese Boy in Mask. New York, 1972

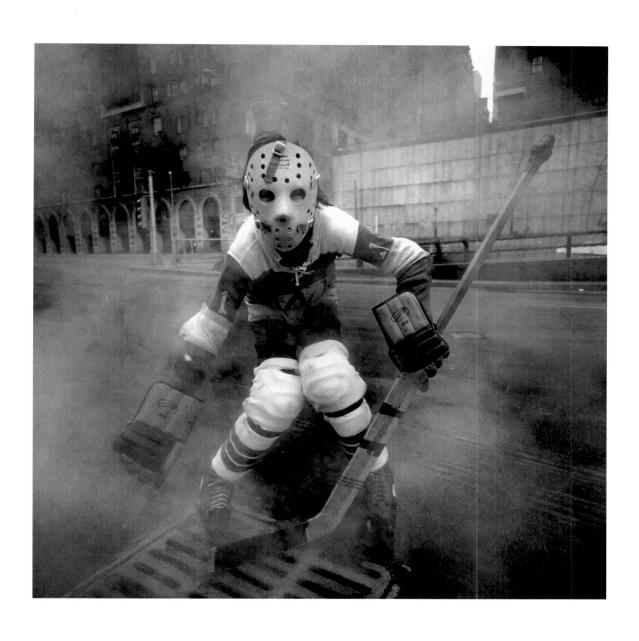

Boy in Hockey Mask. New York, 1970

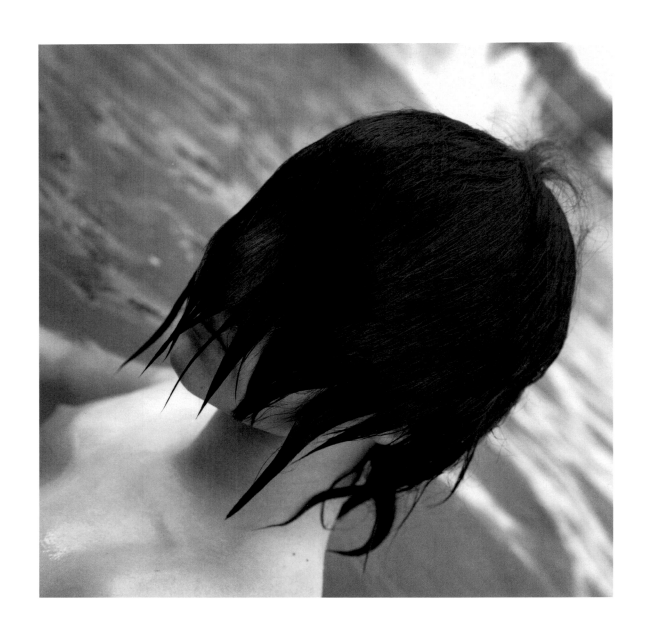

Boy at Hot Spring. Paso Robles, California, 1996

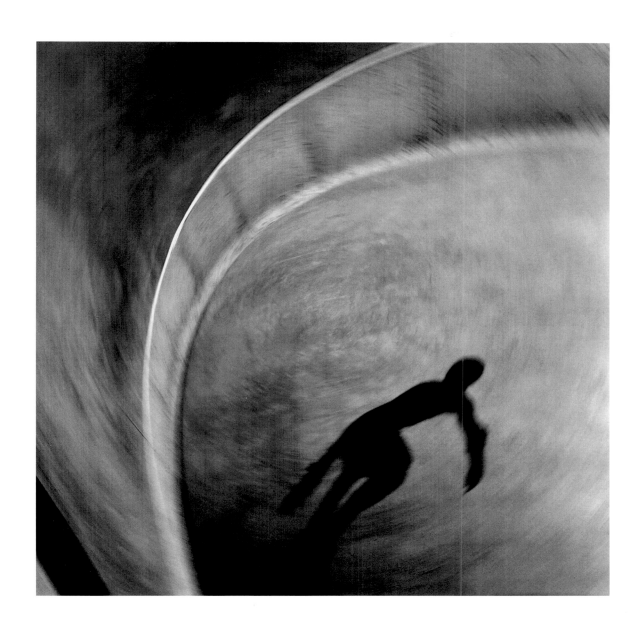

Skateboard Park. Los Osos, California, 2005

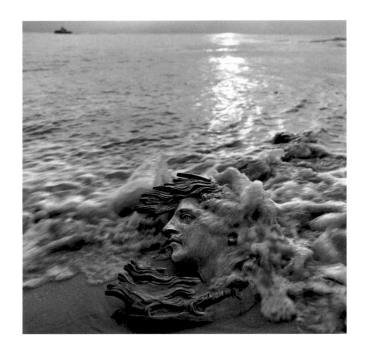

Clair de Lune. Breezy Point, New York, 1975

Ce livre est imprimé sur du papier fabriqué à partir de bois de forêts durablement gérées.
Mise en pages : Isabelle et Claude Nori
Photogravure : Contrejour
Achevé d'imprimer le 2^{ème} trimestre 2013
sur les presses de ONA Gráfica à Pampelune, Espagne
pour le compte des éditions Contrejour à Biarritz
contrejour@numericable.fr
www.editions-contrejour.com